詩律・形變・玄機

陳庭詩

百秩晉十紀念展

Chen Ting-shih

封面攝影／林育如

目錄

序

　　臺中地區的藝術文化經過長年累積，已形成豐厚的底蘊，在此孕育出許多臺灣藝術界重要的前輩與極為後人景仰的當代藝術巨擘。臺中，在漫漫長河的臺灣美術史中扮演著舉足輕重的角色，進而著有「文化城」的美譽。市府團隊近年積極推動本市藝術發展的研究與記錄，繼以辦理展覽及各項藝文活動，藉此提升市民生活品質，使臺中成為充滿藝文涵養的城市。

　　享譽國際的藝術家陳庭詩先生，自 1981 年遷居臺中太平後，和臺中藝術界友人的互動情誼與地緣關係，間接影響了他的創作風格，尤其複合鐵雕更呈現旺盛的生命力和企圖心，為其藝術成就攀上另一座高峰，堪為所有創作者的典範。陳庭詩是國內現代藝術的先驅，多次代表臺灣受邀參與海外展覽，藝術造詣備受國際肯定與讚賞，顯見陳庭詩之於臺中及臺灣藝壇的重要地位。

　　為了迎接臺中市立美術館的成立，且適逢陳庭詩先生逝世 20 週年及 110 歲誕辰，本府文化局於今 (111) 年 10 月辦理「詩律・形變・玄機──陳庭詩百秩晉十紀念展」，並作為臺中市立美術館第四檔暖身展。為詮釋陳庭詩豐沛的藝術造詣及彰顯其對中部地區近代雕塑藝術發展之貢獻，特邀請策展人白適銘教授策劃及陳庭詩現代藝術基金會共同協辦，期許藉由本展，呈現陳庭詩高度的藝術成就。此次近百件的大規模展覽實為紀念這位國寶級藝術先驅，展期自 111 年 10 月 15 日至 11 月 6 日於屯區藝文中心盛大展出，竭誠邀請喜愛藝文活動的朋友親臨欣賞這場藝術饗宴。

　　「臺中綠美圖」預計 114 年正式開館，這項建設是國內第一座美術館與圖書館共構的建築，由普立茲克建築獎得主、日本知名建築師妹島和世與西澤立衛成立 SANAA 建築師事務所，及臺灣劉培森建築師事務所跨國合作打造，將是眾所矚目的文化新地標。臺中市立美術館未來將保存、深化及建構更完整的大臺中藝術史，提供市民終身學習與開拓多元美術人才之場域。期許「臺中綠美圖」為國、內外藝術創作者提供更寬廣的舞臺，讓大臺中再添一座國際級的文化藝術殿堂。

臺中市長　盧秀燕

向陳庭詩老師致敬

　　陳庭詩老師福建常樂人，前故宮研究員楚戈稱他是藝術上的「國寶」，前高雄市美術館館長李俊賢和藝術評論家陸蓉之，認為他就像一部「美術史」。他是戰後中國來臺的第一代藝術家，受過舊學與文人書畫教育，歷經中日戰爭、國共內戰、二二八事件、戒嚴時期的白色恐怖，乃至解嚴後的文化衝擊，一生顛沛流離，可謂戰前中國與戰後臺灣的歷史縮影。光復後來臺，陳老師結合藝文界好友，成立「現代版畫會」、「五月畫會」及「現代眼」，為臺灣現代藝術發展開出一條嶄新之路，其創作大致分為寫實木刻版畫時期、抽象表達時期及複合雕塑時期。

　　陳庭詩現代藝術基金會籌備會於 2002 年成立，2003 年於臺中市太平區陳老師故居成立紀念館，2005 年「財團法人陳庭詩現代藝術基金會」正式成立，本著藝術紮根的理念，希望更多人能認識這位多采多姿的藝術家。除了整理和研究陳庭詩史料遺作及相關藝術品，並與公私立單位合作，舉辦陳庭詩創作及現代藝術之國內外大展。基金會亦持續投入推廣現代藝術教育，深入學校和社區舉辦展覽、講座與推廣教育活動，並設立獎學金，鼓勵奮發向上從事視覺藝術創作之學子。

　　2018 年陳庭詩紀念美術館於臺中市太平區太平買菸場成立，並由陳庭詩現代藝術基金會策展。讓臺灣民眾認識這位名留 20 世紀美術史的藝術巨人，近距離感受作品的生命力，一窺大師的經典創作，並希望在太平買菸場這別有意涵的空間，藉此開創藝術豐盛的資糧，為臺中再造一處文化精神的美麗新地標。

　　2022 年適逢陳庭詩老師仙逝 20 週年，臺中市政府文化局特別邀請基金會協辦「詩律・形變・玄機──陳庭詩百秩晉十紀念展」。陳老師一生創作版圖多元且跨度廣泛精深，被公認為藝術界十項全能的藝術家，終其一生高度的藝術成就，獲得國際藝術史學者對其肯定和讚賞。

　　在此，陳庭詩現代藝術基金會，特別感謝臺中市政府文化局，在市立美術館成立之際，為陳老師策劃這檔別具歷史意義的展覽。美術館的成立與陳庭詩老師在藝術史上和國際藝術的地位，更顯相得益彰。

財團法人陳庭詩現代藝術基金會董事長　林輝堂

詩律 · 形變 · 玄機——陳庭詩與戰後美術的跨域對話

文／白適銘

策展人

國立臺灣師範大學美術系教授兼系主任

　　隨著戰後政局的急速變遷，臺灣美術在近百年的現代化歷程中，遭遇有史以來最激烈的衝擊。與其相關之各種議題，例如風格形式、技法改新、思潮匯流、群體組織、對外交流等，在短短的二、三十年間，雖然政治壓迫盛行、思想控制嚴峻，社會阢隉不安，基於復興傳統或建構現代文化的整體時代氛圍，藉由衝突與對話的不斷往返，織理出充滿挑戰性與改革意義的時代面貌。因此，不可避免之新與舊的各種抗衡、爭議，一時之間便如雨後春筍般地層出不窮，夾雜在威權統治、族群對立、意識形態充斥與國際關係進退失據等複雜的狀態中，尋找藝術發展出路及文化權力版圖重構的各種可能。

　　音樂家、廣播人劉克爾曾撰文提出：「通常一般人有著一個共同的觀念，就是老的是對的，也是好的。而新的呢？則認為是可笑的、幼稚的、叛逆的。因著有了這種濃厚的保守氣息，對於那些新的創作與嘗試，都加以輕視，甚而還想盡了辦法去阻撓它的發展」[1]，鼓吹文藝創作應隨著時代變動而與時俱進。美術史先驅王白淵對當時嚴重政經問題更早提出：「一個社會之轉變，當然難免種種障礙，而引起衝突與誤會，臺灣之光復，實係五十年來未曾有之激變，因此亦難免經過種種波折」[2]等卓見。於此可知，戰後初期整體環境極不穩定，保守勢力或社會大眾對各種現代創新，普遍抱持懷疑或輕鄙態度，嚴重阻礙戰前得來不易的現代化成果，文藝界的新舊之爭更因此躍上檯面。

　　戰後現代美術的發展，延續二十世紀以來文學與藝術結合的趨勢，甚至更發展出與音樂、戲劇進行多元連結的情況。藝評家楚戈認為當時「有些藝術的觀念是由文學家發起，再影響到繪畫上去：如超現實主義；有些則是由畫家起頭的，再影響到文學，如立體主義和未來主義。……因此中國的現代詩運動和現代繪畫產生深厚的關係是不足為怪的」，現代詩和現代畫經常連袂出現，並稱「現代派」，其精神在本質上都可視為「對既定價值的一種反抗」。[3]不僅彼此連結，更因信奉現代文藝思潮進而組織詩會、畫會推動變革的情況，不勝枚舉。其中，與「現代詩社」往來頻繁的「東方畫會」更標舉抽象藝術大旗，被楚戈視為中國近代繪畫發展上的「里程碑」。[4]

　　陳庭詩除加入以秦松及江漢東為首創立的「現代版畫會」，並與「東方畫會」成員關係緊密外，1965年更受邀加入「五月畫會」，以實際行動推動改革，正式成為「現代」藝壇一員，畫風亦自具象逐漸轉向半抽象、幾何抽象。「現代版畫會」成員之創作，雖延續抗戰時期的木刻版畫傳統，然卻將其轉向現代抽象形式，突顯其與其他媒材在表現現代觀念上的特殊性。這些從事現代版畫的畫家，其形式多元紛呈、饒有個性，例如：陳庭詩善用黑白大塊面面積

1. 劉克爾，〈新的是可笑的、幼稚的、叛逆的麼？〉，《新藝術》，第1卷第4期（1951），頁74。
2. 王白淵，〈在台灣歷史之相剋〉，《政經報》，第2卷第3期（1946），頁7。
3. 楚戈，〈二十年來之中國繪畫〉，收入《審美生活》（臺北市：爾雅出版社，1986），頁5。
4. 楚戈，前引文，頁3。

的對比，被譽為「大氣派」，李錫奇被視为「多變」，吳昊則具有「民間趣味」、發揚「中國傳統版畫精神」，卻不乏現代美感及國際性的呈現。[5]

　　該會被譽為臺灣戰後版畫史上「具有革命性的開始」[6]的特殊地位，然而，這一股激進而快速的現代改革力量，並非盲目西化或反傳統。按照楚戈的觀察與解釋，認為其在創作實踐上，「若是完全不管自己的文化背景，畫一些純粹西式的現代畫，這在精神上不過是向西方現代文化認同而已」，提出需要「重建屬於我們自己的新形式」的反思，強調「線條」在傳統美術中的重要性及參考價值。而此處的「新形式」，指的就是具有自身文化背景與內涵、得以反映時代意義的現代造型與風格。從陳庭詩個人的創作發展脈絡而言，走向前衛、現代，復而回歸東方文化的自覺之路，亦可謂戰後美術摸索「新形式」的一種直接反映。

　　陳庭詩的現代版畫，曾經被評為「已從裝飾性的世界走了出來」、同時在作品中放入「一種活潑的生命一樣的東西」，「就像大地萌發了一層生意一樣，而這些效果是寄託在畫面絕對空隙處所造成的」，亦即其版畫已從來臺初期重視具象描寫的風格，逐漸轉向更能掌握西方現代藝術的純粹性、精神性，同時兼有中國傳統藝術中強調生意、留白與抒懷寄情文化底蘊的嶄新境界。[7]陳庭詩與版畫結緣，來自於抗戰時期魯迅提倡木刻版畫運動的激勵，與宋秉恆、荒煙等人於福建一地投入木刻版畫及漫畫製作，藉以鼓吹抗戰、拯救國家。然而，黃榮燦因透過木刻版畫揭露戰後臺灣政經動亂現實，而遭國民黨政府疑為左派處以槍決的警訊，致使具有「抗戰木刻版畫家」身份陰影的陳庭詩，頓時在 1948 年再度來臺後的十年間，幾乎消失在藝壇之上。[8]

　　1957 年，正值「東方」「五月」等相繼成立、戰後美術現代化運動擂起咚咚戰鼓之際，對其產生莫大衝擊，決定重新投入創作，因而被視為陳庭詩「一生中最具抉擇性的一年」。[9]隔年，並與秦松、江漢東、楊英風、李錫奇、施驊共六人籌組「現代版畫會」[10]，致力推動版畫現代化之運動，加入該會，亦被認為是陳庭詩版畫風格由寫實走向抽象的重要關鍵。[11]然而，走向純抽象版畫創作的原因，並不僅如此，更有對於上述與魯迅抗戰版畫甚或是俄國革命版畫關係的恐慌。陳庭詩在解嚴後的 1990 年代中後期，才願意陳述此段恐怖經歷說：「後恐引起麻煩，視為『左派』，來臺後，我不敢作寫實，改為抽象，免得戴紅帽子」[12]，不難想見，即便像他這樣年幼失聰無害之人，亦只能將抽象畫作為逃避政治牽累的避風港。

　　自此之後迄於謝世近半世紀之間，陳庭詩後半生的藝術創作，不僅在現代版畫上不斷蓄積能量，利用粗糙的建築廢材甘蔗模板[13]及少數顏料，透過如圓形、橢圓形、方形或不規則形等簡單的幾何造型，藉由其敏銳的藝術天份，開創出膾炙人口的「晝與夜」、「意志」、「夢在冰河」、「書法」、「新生」、「天籟」等不同系列，展現其探討生命、哲學、文化、人性等不同議題。從目前存世版畫作品所見，1959 年左右，陳庭詩即呈現其對抽象視覺語彙的使用興趣，

5. 楚戈，前引文，頁 19-20。
6. 楚戈，〈太陽的季節——秦松版畫集序〉，收入《視覺生活》（臺北市：臺灣商務印書館，1968），頁 64。
7. 楚戈，〈知性與感性的融合——五月畫展評介〉，收入《審美生活》（臺北市：爾雅出版社，1986），頁 276。
8. 莊政霖，《無聲‧有夢——典藏「藝術行者」陳庭詩》（臺中市：臺中市文化局，2017），頁 47-51。
9. 李錫奇，〈因版畫結緣的摯友陳庭詩〉，收入李志剛等編，《天問——陳庭詩藝術創作紀念展》（高雄市：高雄市立美術館，2005），頁 32。
10. 李錫奇，前引文，頁 26。
11. 莊政霖，前引書，頁 52-53。
12. 陳庭詩自述原文，引自莊政霖，前引書，頁 54。
13. 另有三夾板、膠板等材料，參考鄭惠美，《神遊‧物外‧陳庭詩》（臺北市：雄獅圖書公司，2004），頁 48。

新生 #1
1970　油墨、紙本　90×90 cm

晝與夜 #11
1972　油墨、紙本　92.8×92.8 cm

晝與夜 #25
1973　油墨、紙本　120.5×182.5 cm

部分來自米羅（Joan Miró i Ferrà）、蒙德里安（Piet Mondrian）的抽象構成影響，部分宛若原始文字或純粹造型般的圖像，類似古器物表面上的鐫刻紋飾，粗糙單一墨色的套印，營造出碑刻拓本般古拙而帶有歷史感的視覺效果。

　　數年之間，他逐漸捨棄瑣碎的細節處理，開始利用大塊面不規則造型的版模，在交互錯落的嚴謹構圖中，創造出有如地底版塊或天體星象般雄渾篤厚、氣勢磅礡的大膽風格。紅色象徵太陽，黑色代表月亮，及其共構而成的「晝與夜」系列，象徵日月盈虧、四時有序、陰陽互補及天道運行的宇宙常律，抑或是藍黑對比的「海韻」系列、「夢在冰河」系列、「星系」系列，與前者類似，運用詩律般的複句、連綴、對仗、疊韻等手法，象徵對浩瀚宇宙、人類未達之境發出無窮無盡的詩人吟詠、形象模擬、宇宙玄想。長達四十年之久的現代版畫創作，堪稱陳庭詩藝術事業中最具代表性的媒材，諸多基本觀念如造型元素及構圖手法，同樣可以在其他媒材的作品中見到，因此他才說：「我的版畫是塊狀的組合，雕塑則是鐵塊成雕」[14]，其彼此間存在異曲同工之妙。

　　此外，陳庭詩更在媒材運用上開拓出其他畫友少見的多元面向，如壓克力繪畫、彩墨、水墨、書法、複合媒材、陶藝、鑲嵌玻璃、鐵雕等，不一而足，並在骨董家具及奇石的長時間收藏中，獲得來自於歷史、文化、民俗及自然的多重靈感。與版畫作法最為接近的則為鐵雕創作，始於移居臺中的 1981 年之後[15]，受到畢卡索（Pablo Picasso）《公牛》的啟發[16]，以及回應杜象（Marcel Duchamp）、傑克梅第（Alberto Giacometti）等對雕塑觀念的解構，陳庭詩仿若巧手回春般地，將來自高雄拆船廠的廢鐵「現成物」進行再利用，改造成一件件型態多變、逸趣橫生及充滿結構冒險趣味的現代雕塑。[17] 這些包括鐵件、木件或其他材質零件在內堆積如山的廢棄物，在陳庭詩的眼中，瞬間成為「胸有成竹」的有機元素，他說：「山水之美本來就非事先經過思考或安排而產生出來，然而看了廢鐵殘缺的形狀，也會有美的感覺，可是仍有不足之處，所以才加入了人工，而成為自己的創作。」[18]

14. 鄭惠美，前引書，頁 100。
15. 劉高興，〈圓化高雄藝術的鐵漢─談陳庭詩鐵雕藝術的創作〉，收入李志剛等編，前引書，頁 36。
16. 陳庭詩，〈展出感言〉，收入郭淑珍編，《陳庭詩鐵雕與現代詩對話》(臺北市：郭木生文教基金會，1999)，頁 4。
17. 李鑄晉，〈陳庭詩的藝術〉，收入李志剛等編，前引書，頁 16-18。
18. 陳庭詩自述原文，引自高燦興，〈無言的光輝─談陳庭詩的鐵雕藝術〉，收入李志剛等編，前引書，頁 25。

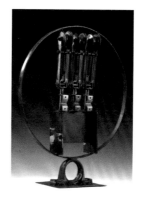

晝與夜 #49 #50 #51 #52
1980　油墨、紙本　182.5×30.5 cm×4

意志 #18
1983　油墨、紙本　90×90 cm

玄機
1997　鐵　71×59×21 cm

　　不論是自然物或人造物，成為藝術，皆須經過創作者巧手慧心的焊接塑形而「化腐朽為神奇」[19]，在粗曠厚重卻關係和諧的抽象秩序中自現形象，成為似人似物、非人非物的自由造型，讓平凡無奇甚至帶有殘缺的廢材廢料昇華成美學、文學或哲學的一部分。尤其是他的鐵雕作品，反映晚年趨於追求空寂虛靜的身心狀態，諸如《涅槃》（1983）、《天問》（1995）、《大律希音》（1996）、《玄機》（1997）等的標題所見，不再只是過往單純對季節、時序、現象等的觀察與體現。走過抗戰時期的烽火連天、戰後美術新舊對抗所掀起的驚滔駭浪，在一切漸歸平靜後，1980年代之後，此種連結美學形式、文學規律及哲學思辯的跨域創作益形突顯。

　　不再只是一種革命的代名詞，同時反映其「詩與畫同是追求抒展內在情感，彼此有共鳴之處」[20]的創作信念，對任何一種藝術創作形式來說，重點僅在於抒發創作者自身最真實的「內在情感」。失聰或許為其帶來諸多不幸與不便，然而，一如楚戈對這位戰友作評價中所謂「從耳聾享有的寂靜獲得專注的靈魂」[21]，另一扇通向自我、回歸內在、走入純粹的大門，正為其敞開，使其在不同媒材的領域試驗中，建構優游、從容而自在的藝術人格。美術對於他來說：「是要自然，更重要以自己美學上的觀察，與自己情感為出發，不必因旁人而影響」[22]；又說：「我的畫是屬於我自己的，有東方與西方的選擇與苦惱，我的繪畫世界不允許任何人介入，但也不會離開我辛苦開拓出來的世界」[23]，這或許就是他在人生不斷的苦修、磨難中，跳脫戰後以來社會上各種形式、意識的壁壘矛盾之後，所獲所感的生命體驗與藝術真諦，呈現既出世又入世、既絕對又相對的時代精神。

19. 李錫奇，前引文，頁 30。
20. 陳庭詩，前引文，頁 4。
21. 楚戈，〈知性與感性的融合——五月畫展評介〉(前引文)，頁 277。
22. 陳庭詩，前引文，頁 4。
23. 陳庭詩自述原文，引自李錫奇，前引文，頁 33。

Poetic Rhythm, Transformation, Esoteric Omens:

Chen Ting-Shih 110th Birthday Memorial Exhibition

2022.10.15-11.6 9:00-17:30

臺中市屯區藝文中心展覽室 A、B

指導單位：文化部 MINISTRY OF CULTURE　臺中市政府

主辦單位：臺中市政府文化局 Cultural Affairs Bureau, Taichung City Government　臺中市立美術館籌備處

協辦單位：財團法人陳庭詩現代藝術基金會

臺中市立
美術館
開館暖身展 IV

詩律‧形變‧玄機

陳庭詩

百秩晉十紀念展

作品圖錄

版畫

版畫，可謂陳庭詩一生中持續最久的一種創作媒介。來自抗戰期間魯迅木刻版畫之影響以及黃榮燦之死的陰影，1948 年起的十年間成為隱跡晦聲的空白時期。隨著戰後美術現代化運動而重燃希望，加入「現代版畫會」、「五月畫會」之後，陳庭詩不斷吸收歐美現代主義藝術訊息，來自米羅、蒙德里安幾何結構與色塊運用之啟蒙，形塑其對抽象繪畫的基本認識，奠定日後走向建構象徵性、符號化的創作基調。模仿西方並非其目的，從古物、碑拓尋找靈感，利用粗糙的甘蔗板及簡單的印製技法，創造仿若金石銘文或鐘鼎鐫刻般的斑剝質樸，體現東方遠古哲思、宇宙觀。此後，在不同的系列開展中，陳庭詩運用多種大膽色彩並置的手法，促使顏色與造型的對話關係更為豐富，轉變過去的陰鬱沉靜，宛若日月盈虧、四時更迭般的自然律動，開創其版畫藝術的全新里程碑。

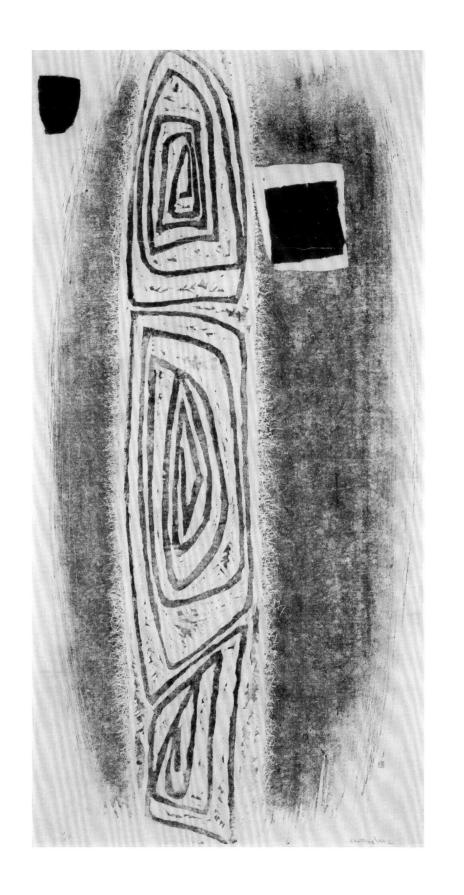

圖騰

1964｜油墨、紙本｜118×60 cm
陳庭詩現代藝術基金會收藏

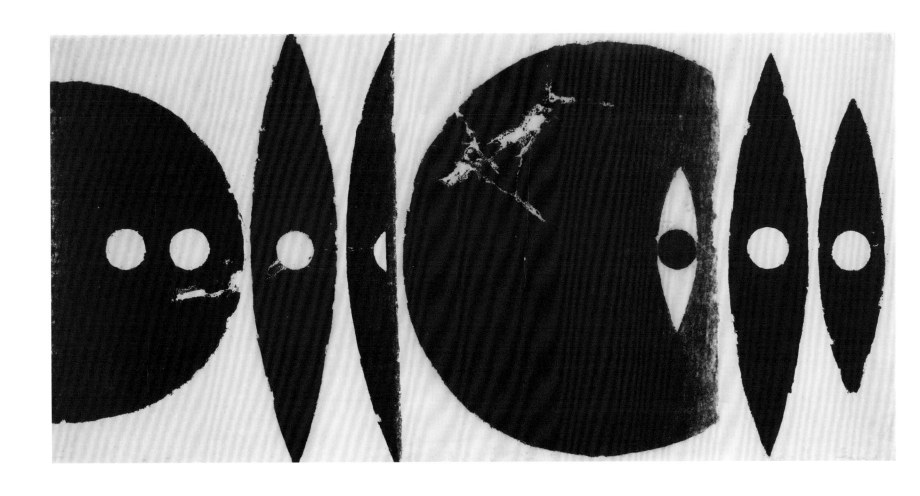

窺

1968 ｜ 油墨、紙本 ｜ 109×227 cm ｜ 陳庭詩現代藝術基金會收藏

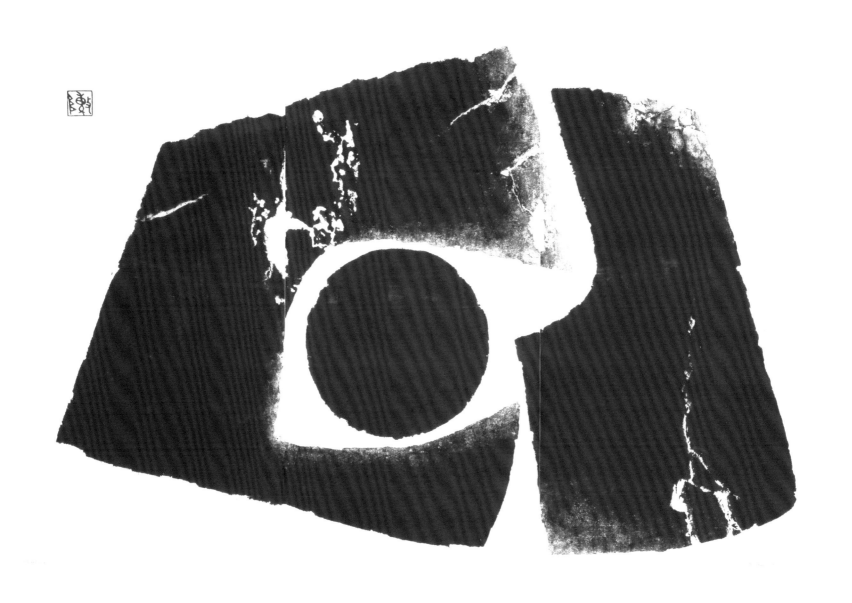

蟄 #1

1969 ｜油墨、紙本 ｜ 120×180 cm ｜陳庭詩現代藝術基金會收藏

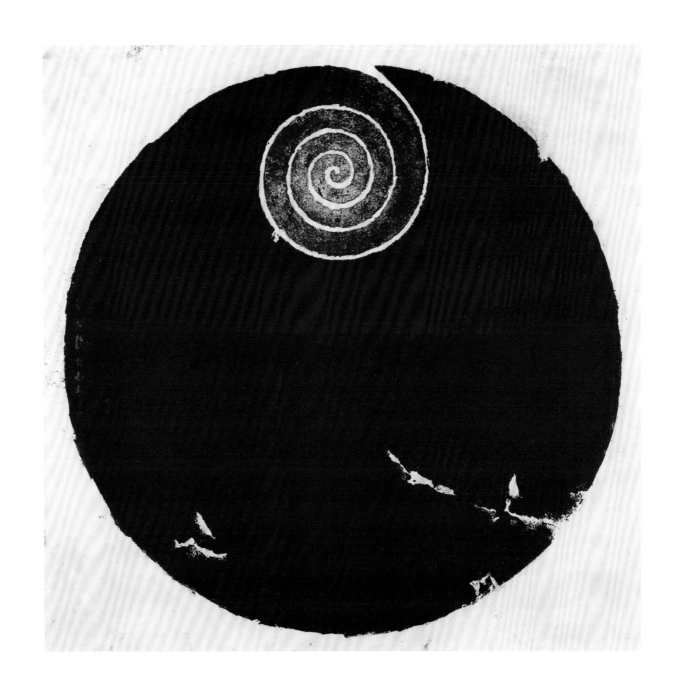

新生 #1

1970｜油墨、紙本｜90×90 cm｜陳庭詩現代藝術基金會收藏

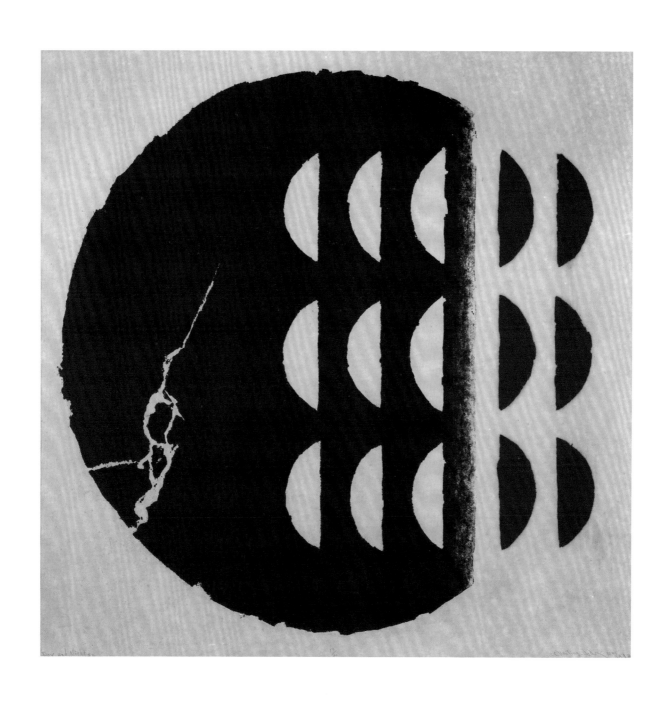

畫與夜 #11

1972 ｜ 油墨、紙本 ｜ 92.8×92.8 cm ｜ 陳庭詩現代藝術基金會收藏

晝與夜 #25

1973 ｜ 油墨、紙本 ｜ 120.5×182.5 cm ｜ 陳庭詩現代藝術基金會收藏

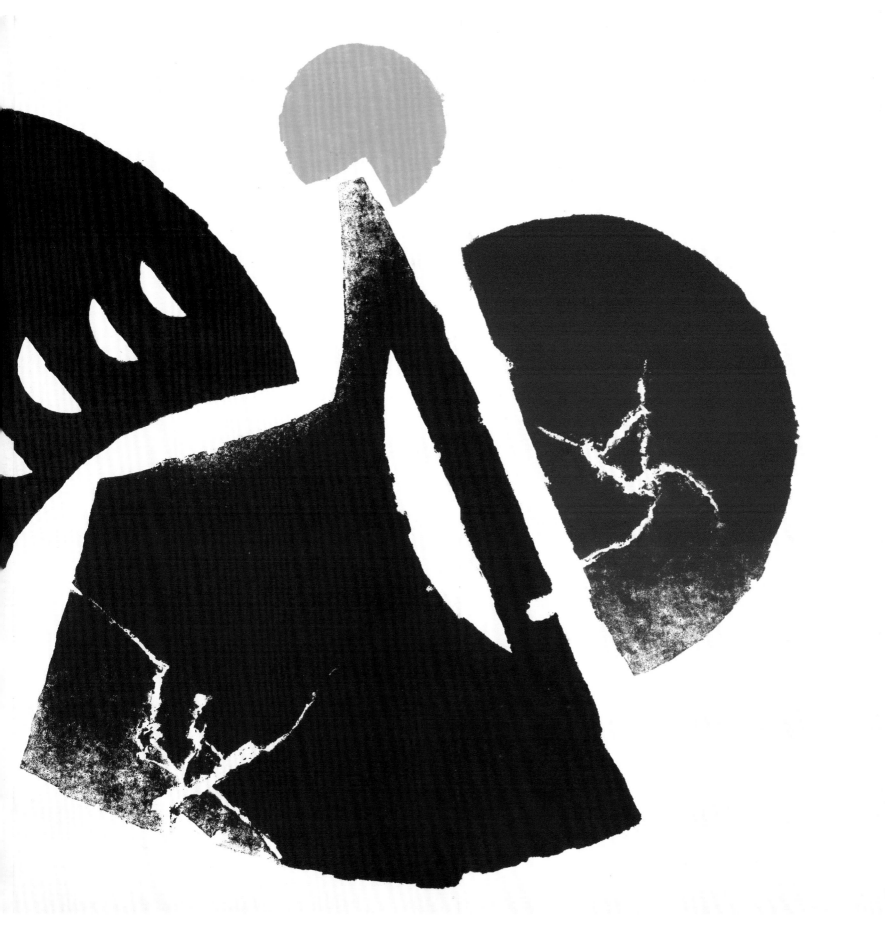

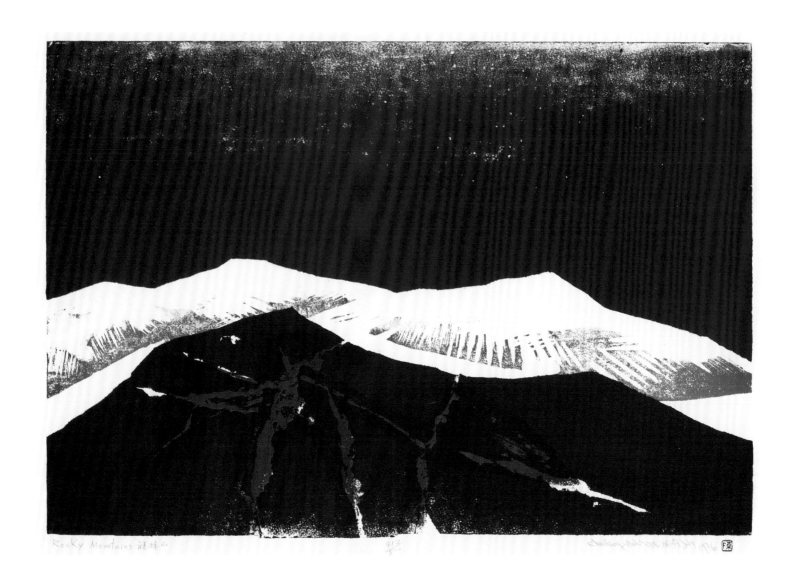

Rocky Mountains 洛磯山

洛磯山

1976 ｜油墨、紙本｜46×63.5 cm ｜陳庭詩現代藝術基金會收藏

大地春回 #1

1978 ｜ 油墨、紙本 ｜ 93×93 cm ｜ 陳庭詩現代藝術基金會收藏

大地春回 #2

1978 ｜油墨、紙本 ｜ 90×90 cm
陳庭詩現代藝術基金會收藏

建設 #1

1979 ｜油墨、紙本｜66×50 cm ｜陳庭詩現代藝術基金會收藏

建設 #2

1979 ｜油墨、紙本｜66×50 cm ｜陳庭詩現代藝術基金會收藏

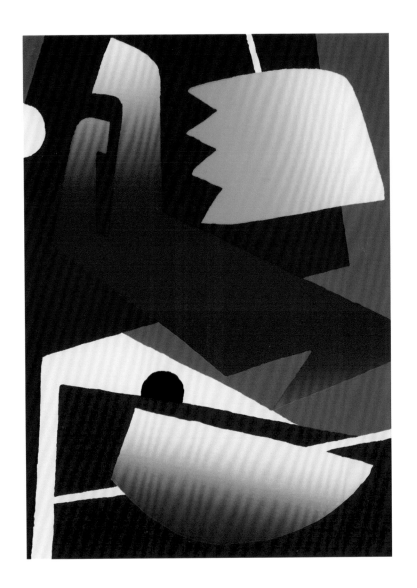

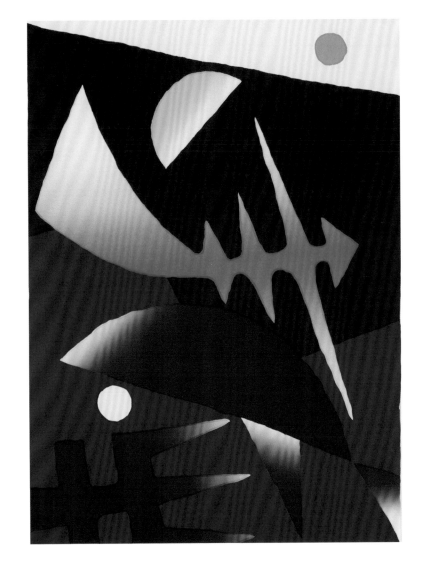

建設 #3

1979 ｜ 油墨、紙本 ｜ 66×50 cm ｜ 陳庭詩現代藝術基金會收藏

建設 #4

1979 ｜ 油墨、紙本 ｜ 66×50 cm ｜ 陳庭詩現代藝術基金會收藏

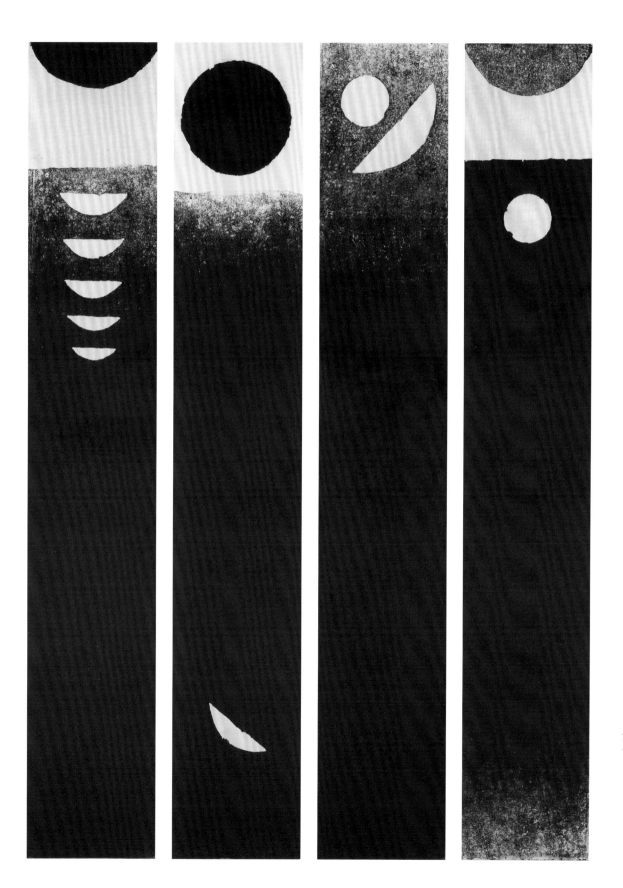

晝與夜 #49 #50 #51 #52

1980 ｜油墨、紙本
182.5×30.5 cm × 4
私人收藏

意志 #18

1983｜油墨、紙本｜90×90 cm｜陳庭詩現代藝術基金會收藏

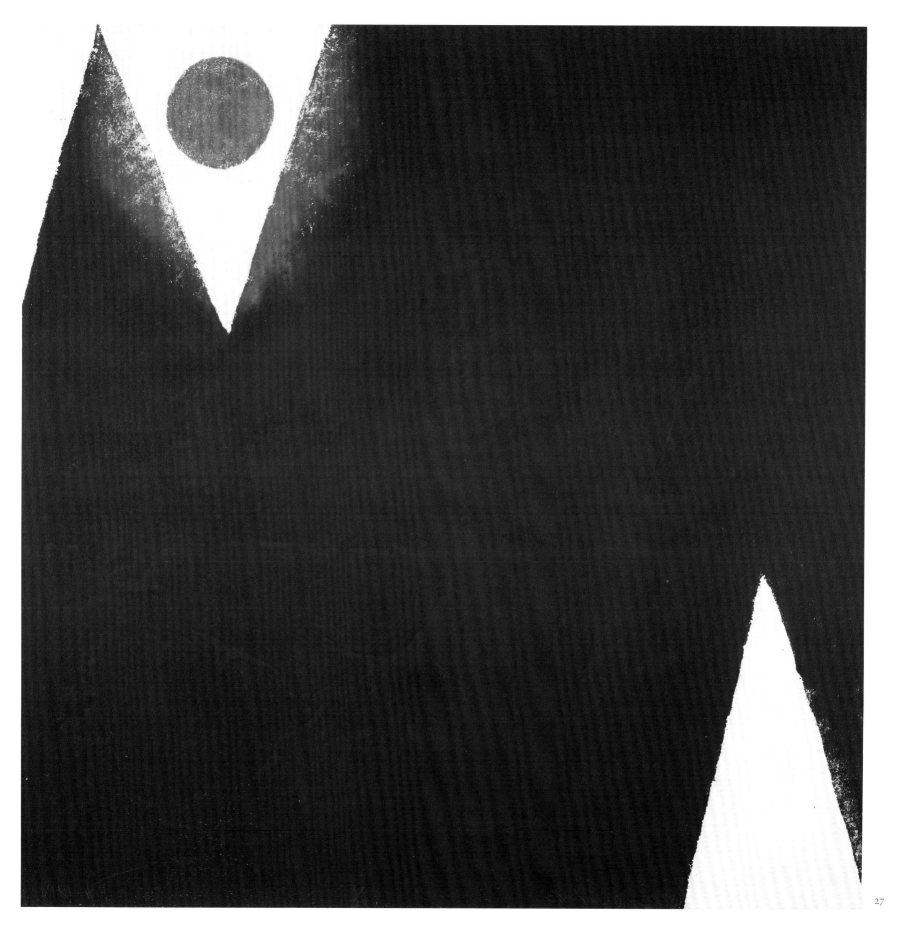

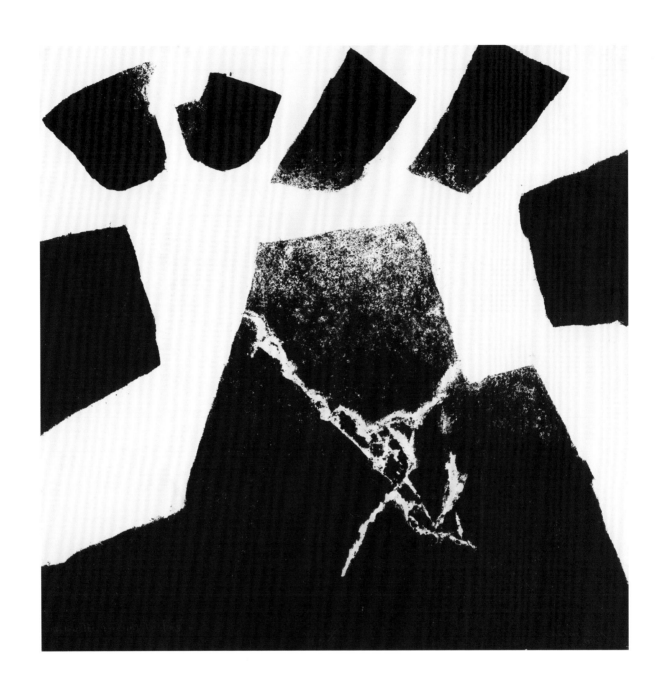

零度以下 #8

1985 ｜油墨、紙本 ｜ 90×90 cm
陳庭詩現代藝術基金會收藏

無題

年代不詳｜油墨、紙本｜90×90 cm
陳庭詩現代藝術基金會收藏

壓克力畫

不論是運用複合媒材，或同時以多種媒材並行創作的手法，在戰後現代畫家群體中甚為常見。陳庭詩雖以版畫見長，然隨著西方現代藝術形式、思潮不斷更迭之影響，1980 年代之後，其在平面繪畫上的興趣亦轉向多元，壓克力彩的運用即是其一。該類作品大致集中於 1986 至 1996 的十年間，與後期版畫或彩墨具有銜接關係。這些色彩繽紛的壓克力畫，兼有版畫中常見的方塊造型、分布有致的留白以及更多暖熱混色的視覺特性，唯一不同的是藉由滴灑、幾經塗抹的筆觸所造成的流動效果，營造出與版畫剛硬鮮明大異其趣的朦朧意象。可能來自彩墨畫紙類底材慣有的渲染趣味或半自動性技法的轉用，壓克力畫似乎讓陳庭詩找到更多吞吐吸納的攄發空間，使其後期創作出現混沌、帶有冥想性與去除知識的不確定感，形成更接近東方哲學強調去「色相」重「空性」的精神追求。

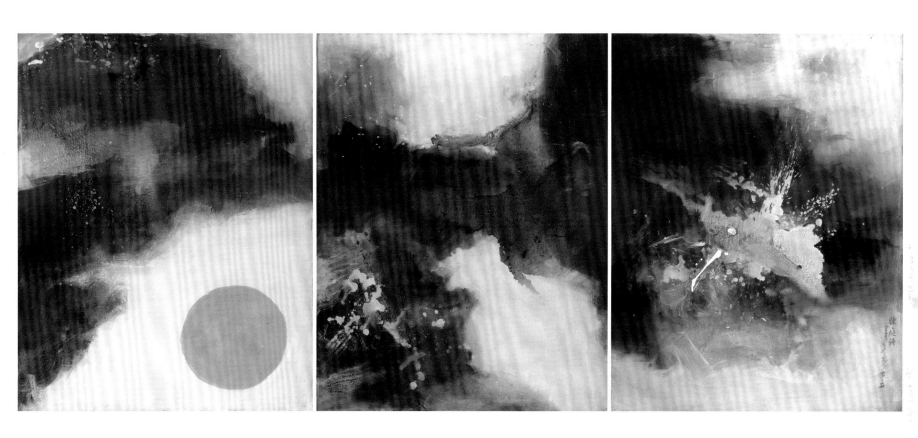

89-17

1989 ｜ 壓克力、畫布 ｜ 116×274.8 cm ｜ 陳庭詩現代藝術基金會收藏

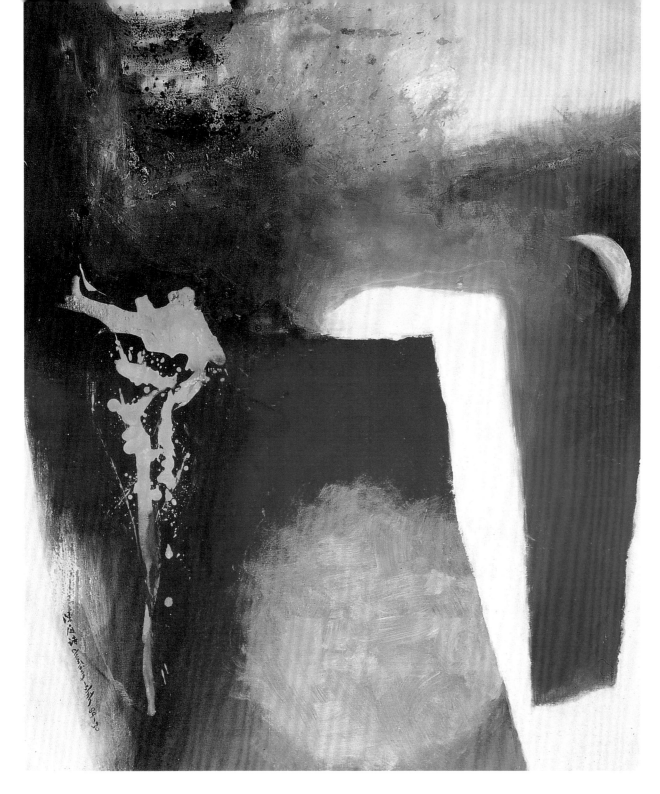

89-30

1989 ｜壓克力、畫布｜162×130 cm ｜陳庭詩現代藝術基金會收藏

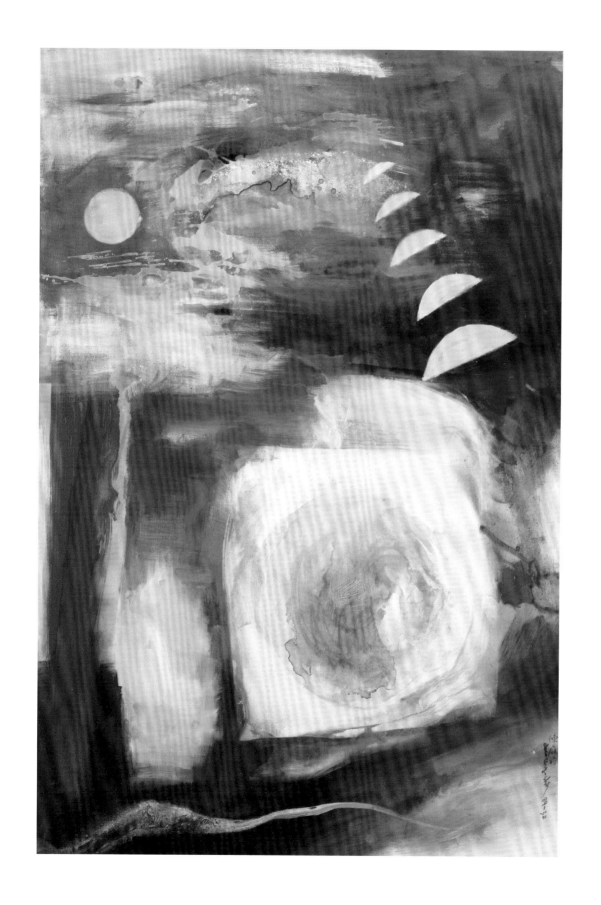

89-32

1989 ｜ 壓克力、畫布
192×128 cm
陳庭詩現代藝術基金會收藏

89-27

1989 ｜ 壓克力、畫布 ｜ 129.5×485 cm ｜ 陳庭詩現代藝術基金會收藏

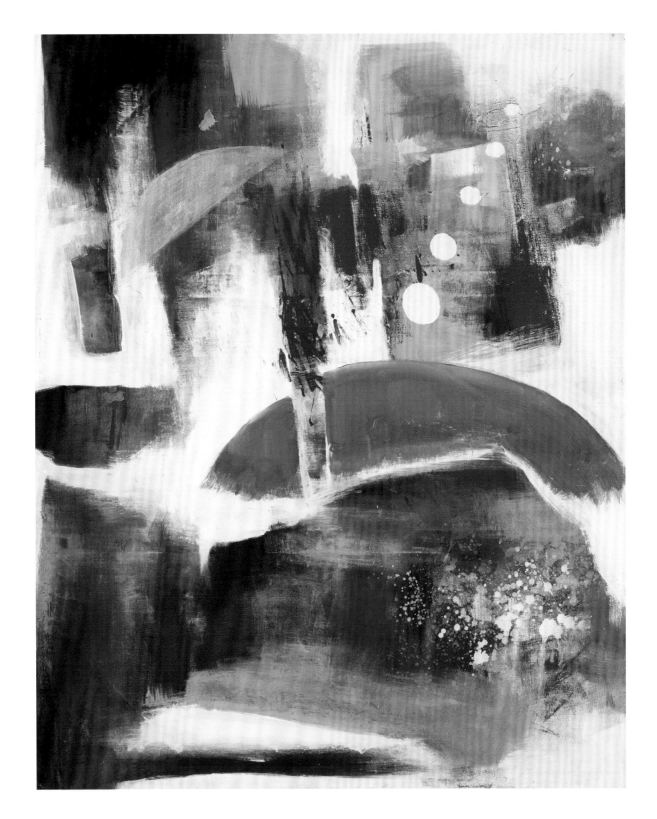

92-22

1991 ｜壓克力、畫布
162×130 cm
陳庭詩現代藝術基金會收藏

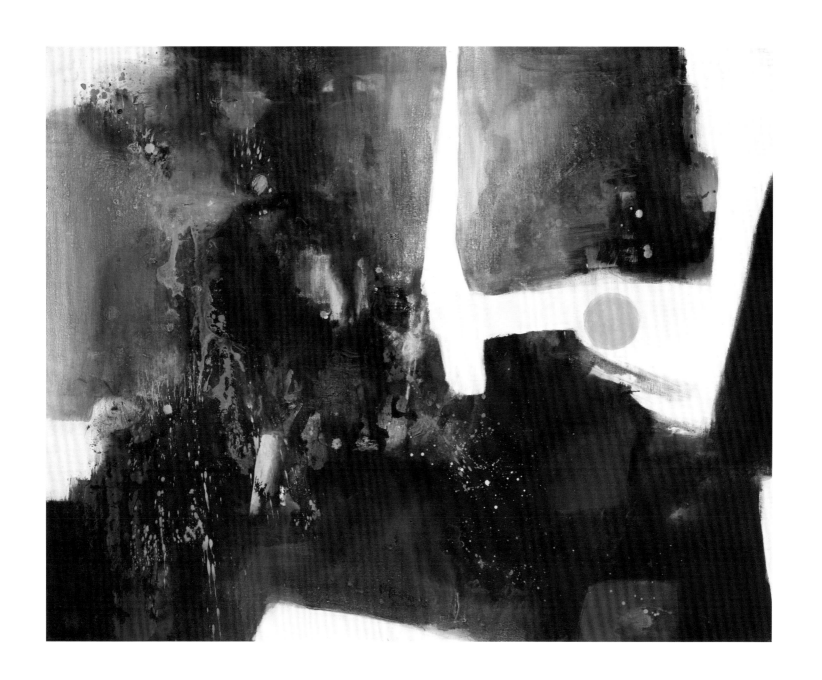

1991｜壓克力、畫布｜129×160 cm｜陳庭詩現代藝術基金會收藏

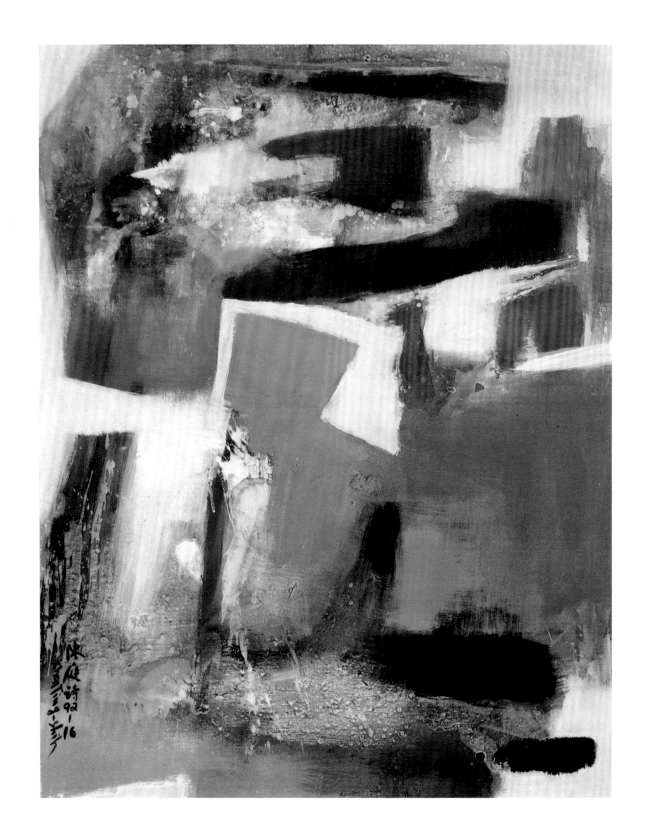

92-16

1992 ｜ 壓克力、畫布
115.5×90 cm
陳庭詩現代藝術基金會收藏

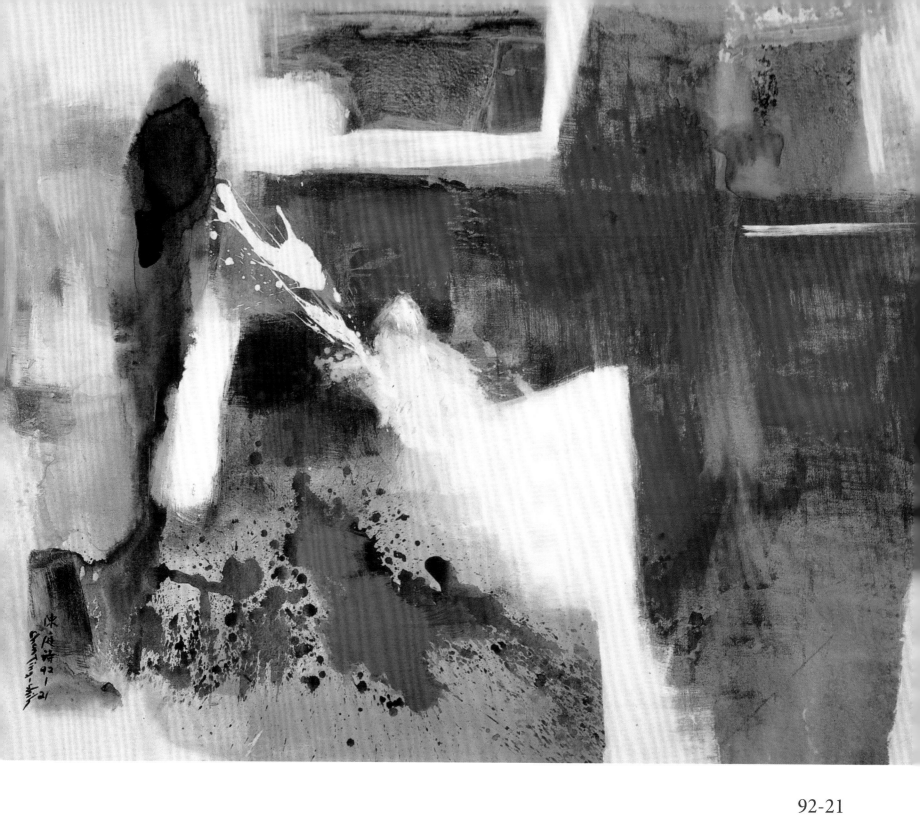

92-21

1992 ｜壓克力、畫布 ｜129×160.8 cm ｜陳庭詩現代藝術基金會收藏

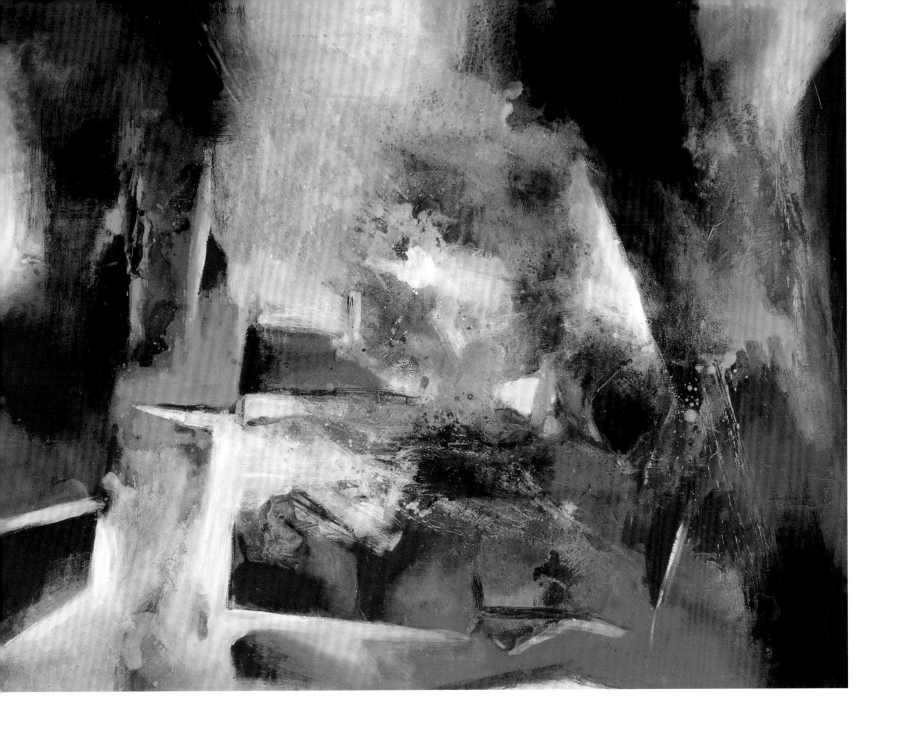

93-27

1993 ｜ 壓克力、畫布 ｜ 129×160.8 cm ｜ 陳庭詩現代藝術基金會收藏

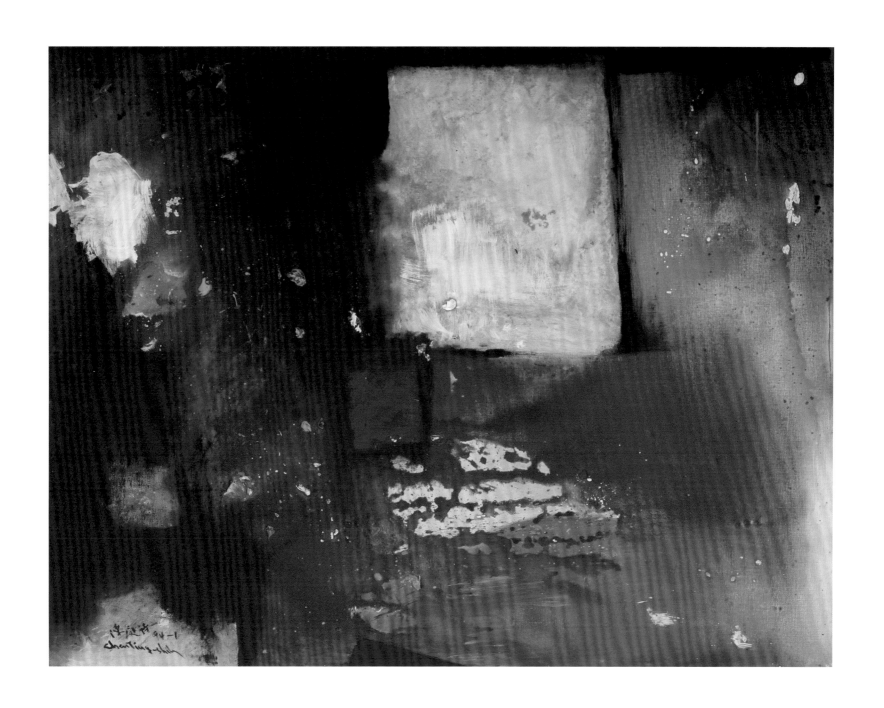

94-1

1994 ｜ 壓克力、畫布 ｜ 112×145.5 cm ｜ 陳庭詩現代藝術基金會收藏

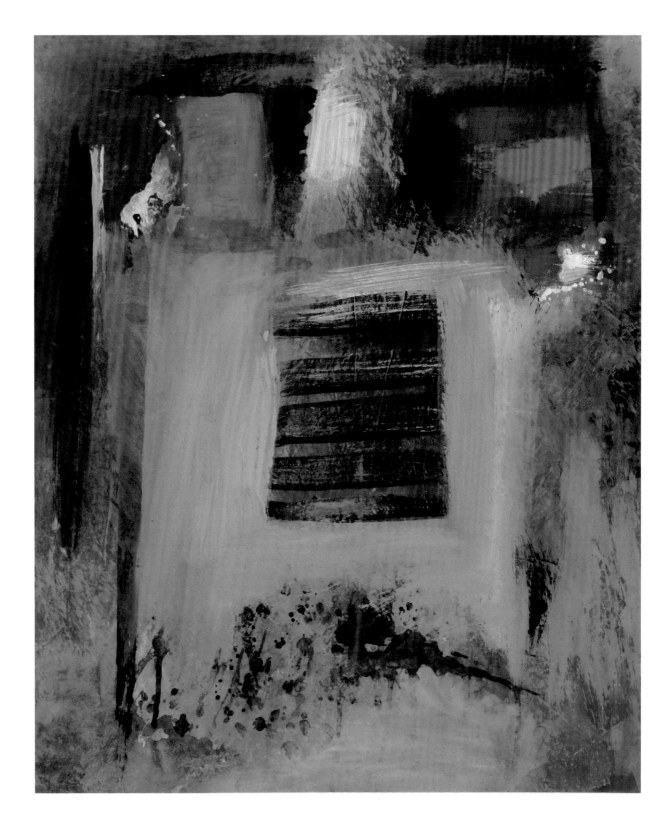

Work No.002

年代不詳 ｜ 壓克力、畫布
65×54 cm
陳庭詩現代藝術基金會收藏

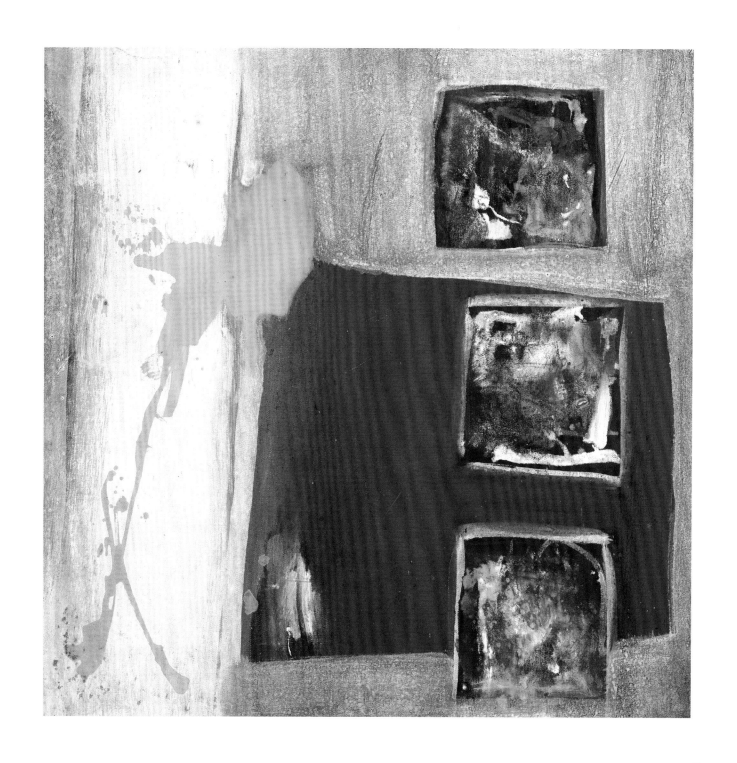

Work No.003

年代不詳｜壓克力、畫布｜60.5×60.5 cm｜陳庭詩現代藝術基金會收藏

彩墨

陳庭詩一般被認為是以西方媒材進行創作而成名的藝術家，版畫及鐵雕為代表，雖然興趣多元，並被劉國松譽為「十項全能的藝術家」，然而其水墨、彩墨、書法或篆刻作品卻鮮少被關注。彩墨，亦即運用較傳統水墨更多大膽色彩、觀念及主題更多元的東方繪畫類型，可謂回應戰後西方抽象繪畫前衛運動的衍生物。「現代水墨」中運用廣泛的滾壓、拓印、噴灑、滴漬、烘染等半自動性技法，成為彩墨畫抽象外表的重要基礎，加上更不受書法線條與傳統色彩限制，更能營造自由外放、能量四溢的現代感。陳庭詩的彩墨畫出現於較晚的 1970 年代，與戰後初期「現代水墨」特別著重符號、造型與幾何結構的手法已不盡相同，具有因實驗成熟而帶來的灑脫、浪漫與不拘一格。不論是色、墨的渲染皴擦，或是特殊技法的交互穿插，呈現靈活變幻、了無斧鑿痕跡的視覺奇觀。

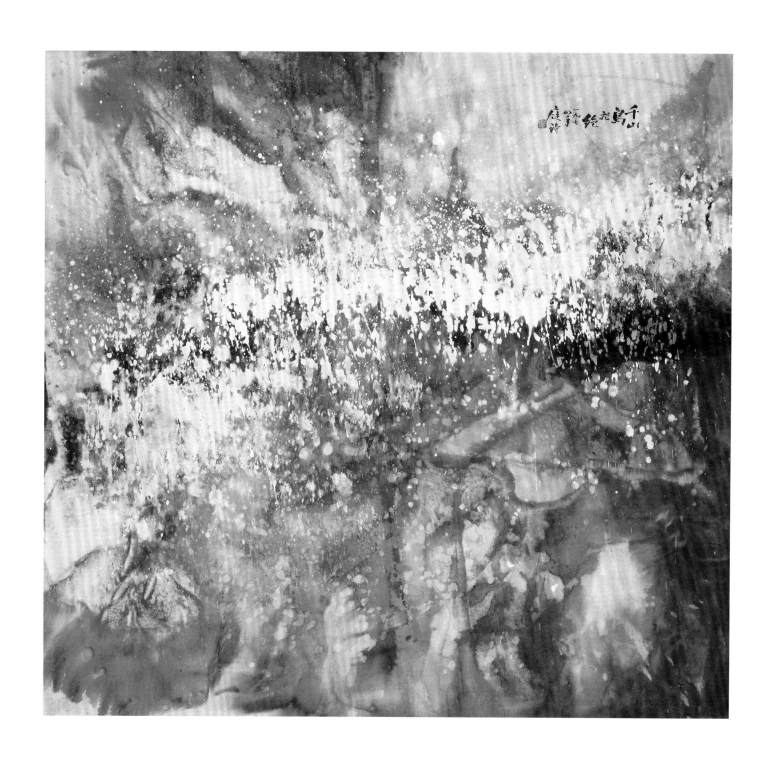

千山鳥飛絕

1974 ｜ 彩墨、紙本 ｜ 89.5×95.3 cm ｜ 陳庭詩現代藝術基金會收藏

昨夜星辰昨夜風

1975 ｜ 彩墨、紙本 ｜ 72×91.5 cm ｜ 陳庭詩現代藝術基金會收藏

Work No.024

1982 ｜彩墨、紙本
106×89 cm
陳庭詩現代藝術基金會收藏

Work No.004

1977 ｜彩墨、紙本 ｜ 90.8×216 cm ｜陳庭詩現代藝術基金會收藏

Work No.002

1984 ｜彩墨、紙本｜240×90 cm × 10 ｜陳庭詩現代藝術基金會收藏

Work No.005

不詳｜彩墨、紙本｜81.5×82.5 cm｜陳庭詩現代藝術基金會收藏

Work No.033

不詳｜彩墨、紙本｜83×92.5 cm｜陳庭詩現代藝術基金會收藏

出生於福建長樂的官宦世家與地方名門，陳庭詩自幼即在充滿書香儒風的環境中成長，從小熟讀經書及古文詩詞，奠定良好漢學基礎。兒時失恃及意外失聰，並未澆熄其對藝術的熱愛，經常臨摹家中古人字畫，父親並延聘友人張菱坡教授花鳥、蟲魚、山水、人物，奠定未來詩書畫印「四絕」創作的扎實基礎。1931 年因傾慕徐悲鴻的寫實風格，放棄國畫而自學素描、油畫及木刻，以成為藝術家為己任。在歷經抗戰、國共內戰、渡台及二二八事變等烽火輾轉中，重拾筆墨舉辦展覽時已逾半百之齡。陳庭詩兼作文人水墨及現代彩墨看似矛盾，然兩者都可謂其不同身份認同的彰顯，並不衝突，前者來自於對故國家園的恆久懷念，後者則是其投入現代改革的鮮明印記。山水畫的閒逸自適象徵其隱士般的書齋世界，老根紅梅則代表民族氣節，寧靜與濃烈並存，彼此相輔相成。

水墨

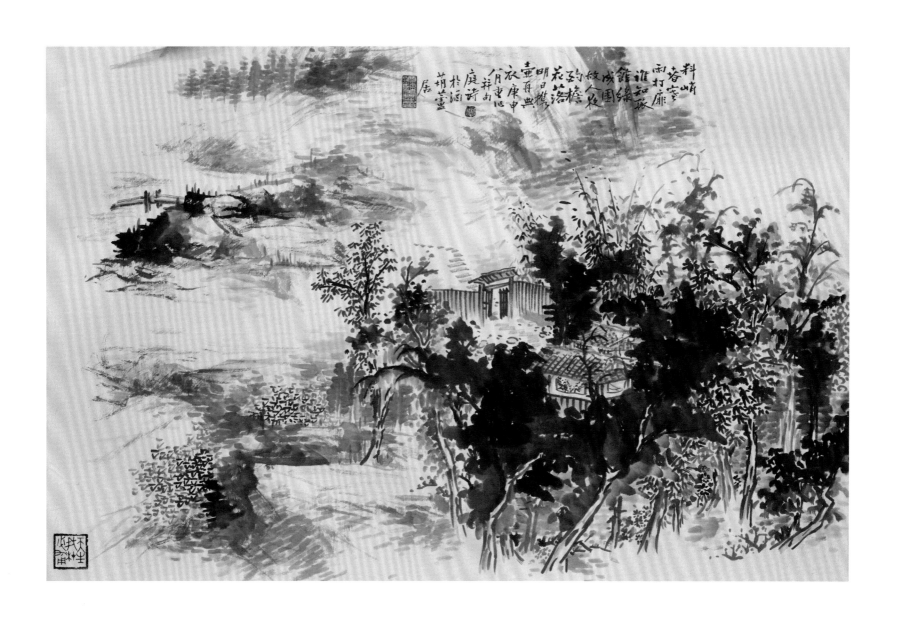

故人夜酌

1980 ｜水墨、紙本 ｜ 59.6 × 90 cm ｜私人收藏

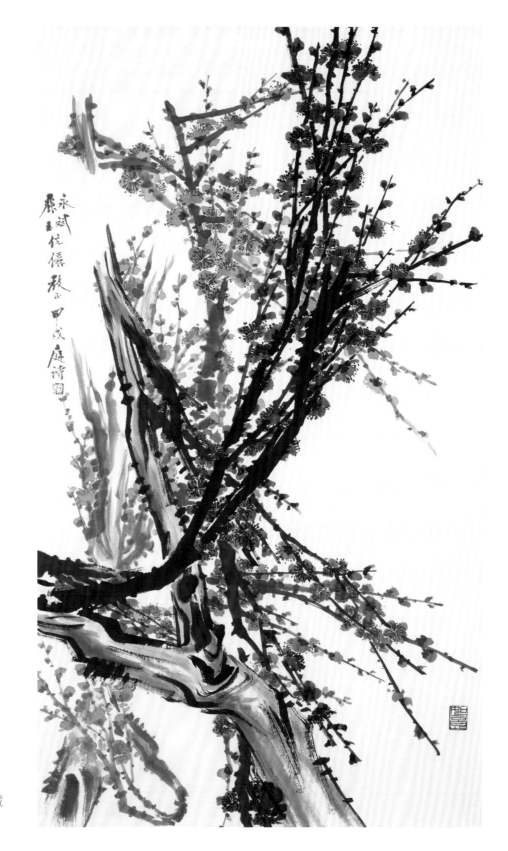

梅花

1994 ｜水墨、紙本 ｜90×52 cm ｜私人收藏

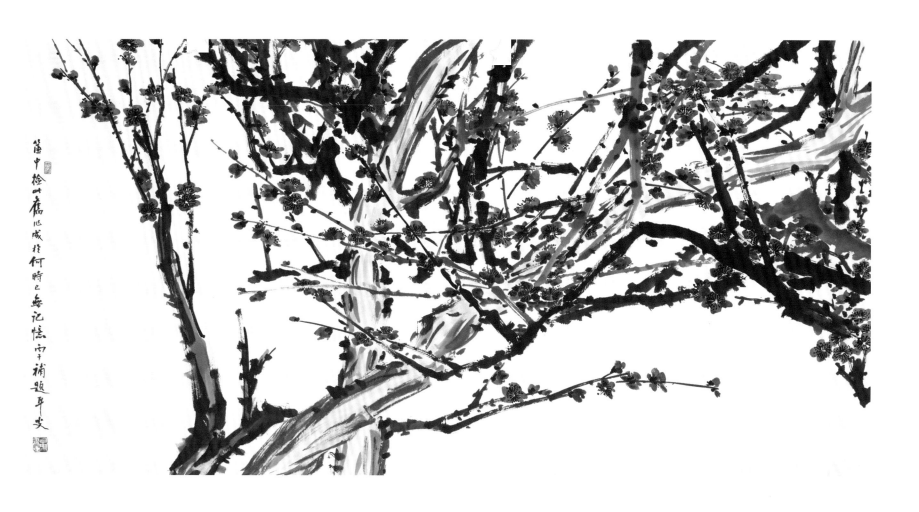

Work No.002

1995 ｜水墨、紙本 ｜ 181×90.5 cm
陳庭詩現代藝術基金會收藏

Work No.003

1995 ｜水墨、紙本 ｜ 180×90.5 cm
陳庭詩現代藝術基金會收藏

Work No.004

1995 ｜ 水墨、紙本 ｜ 181×90.5 cm

陳庭詩現代藝術基金會收藏

Work No.005

1995｜水墨、紙本｜181×90.5 cm
陳庭詩現代藝術基金會收藏

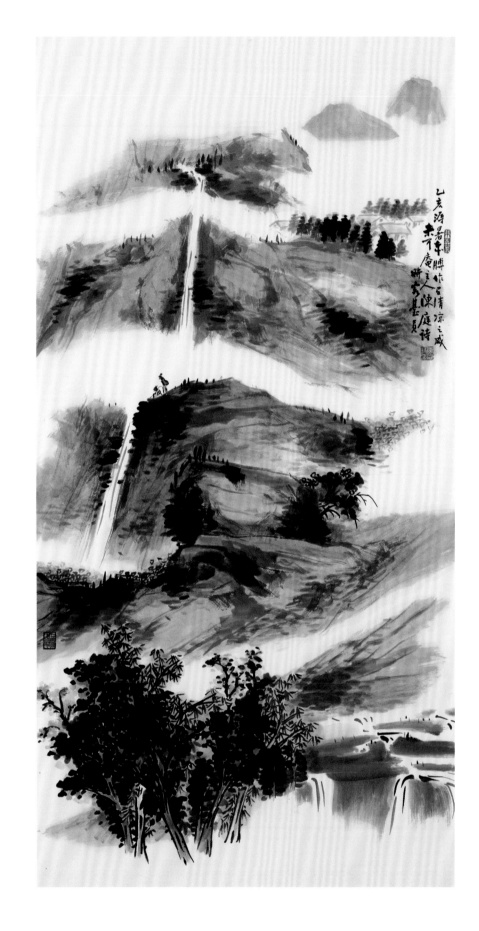

Work No.030

1995 ｜水墨、紙本 ｜ 135×68.5 cm

陳庭詩現代藝術基金會收藏

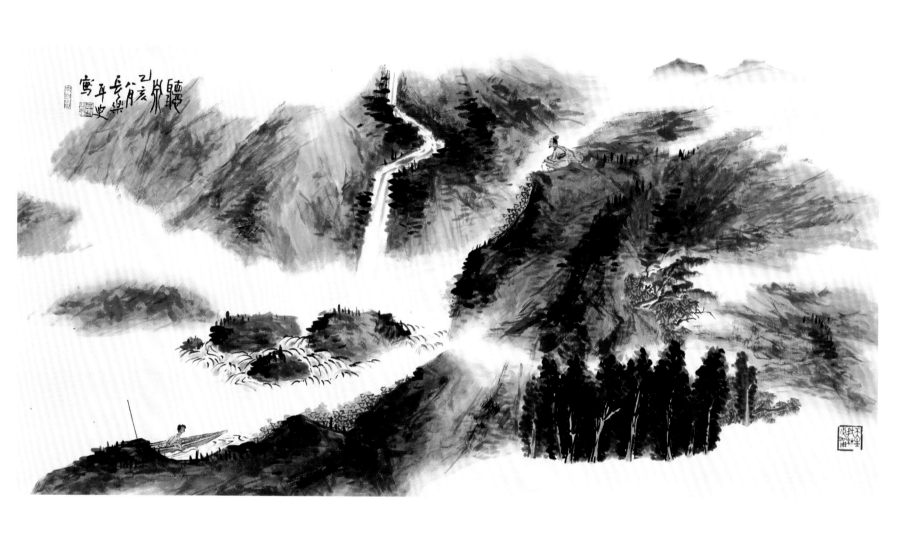

聽泉

1995 ｜ 水墨、紙本 ｜ 69×136 cm ｜ 私人收藏

書法

「書畫同源」的概念，在傳統文人藝術的審美認知中早已根深蒂固。筆法或皴法更成為反映畫家人格風采的重要媒介，「書如其人」一語，不外在顯示古代書畫美學對道德、情操、氣韻及風骨的重視。除此之外，文人書法更重融入遣性攄懷的詩文內涵，藉以彰顯個人人生際遇，藉由書作以詠物、感時、觀世。對自幼即濡潤於傳統書畫的陳庭詩而言，書法與儒學、文學最不可分，提筆練字不僅是養神養氣的不二日課，更是其精通平仄音律、賦詩填詞最直接的抒情媒介。除在書作中反映世事炎涼、生平感遇及藝術因緣之外，陳庭詩喜作「楹聯」及「嵌字」，尤重工整的駢儷對仗，突顯其情思洋溢及優雅莊重的書學特質。不論是聯屏、詩篇或單字、偈句，其書風頗受顏魯公及黃山谷之影響，瘦長字形與兼帶飛白渴筆意趣的行楷，呈現骨骾狷介、合而不群的傲岸特質。

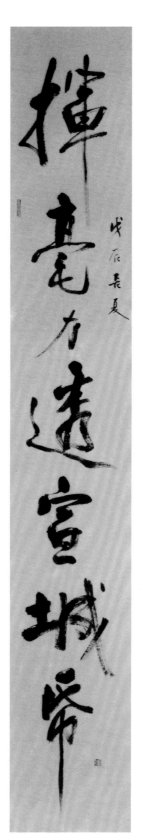
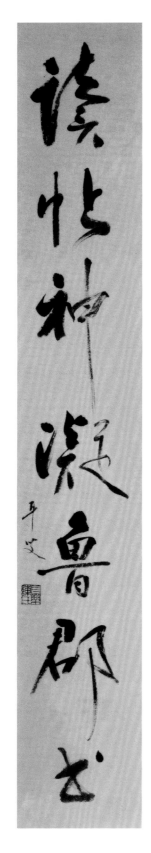

揮毫讀帖

1988 ｜ 墨、紙本 ｜ 187×30 cm ×2
陳庭詩現代藝術基金會收藏

聞歌有感

1994 ｜ 墨、紙本 ｜ 33.5×135 cm ｜ 陳庭詩現代藝術基金會收藏

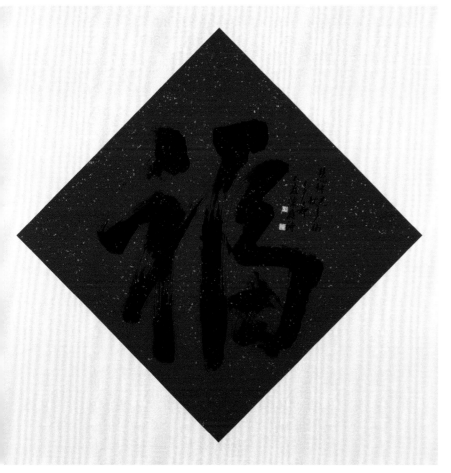

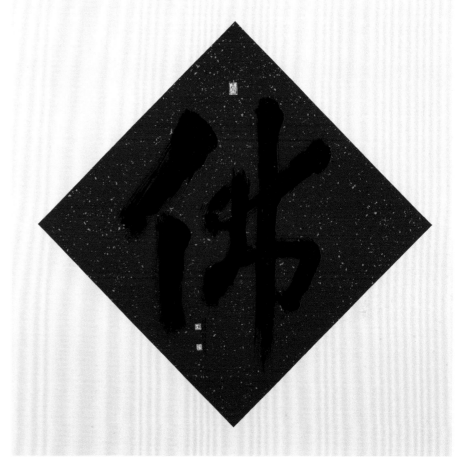

福

1995 ｜ 墨、紙本 ｜ 107.6×107.2 cm
陳庭詩現代藝術基金會收藏

佛

不詳 ｜ 墨、紙本 ｜ 110.5×110.2 cm
陳庭詩現代藝術基金會收藏

書李白〈廬山謠 寄盧侍御虛舟〉

1996 ｜ 墨、紙本 ｜ 136×69.5 cm × 4
陳庭詩現代藝術基金會收藏

我本楚狂人 狂歌笑孔丘 手持綠玉杖 朝別黃鶴樓 五嶽尋仙不辭遠 一生好入名山遊 廬山秀出南斗傍 屏風九疊雲錦張 影落明湖青黛光 金闕前開二峰長 銀河倒挂三石梁 香爐瀑布遙相望 迴崖沓嶂凌蒼翠 翠影紅霞映朝日 鳥飛不到吳天長

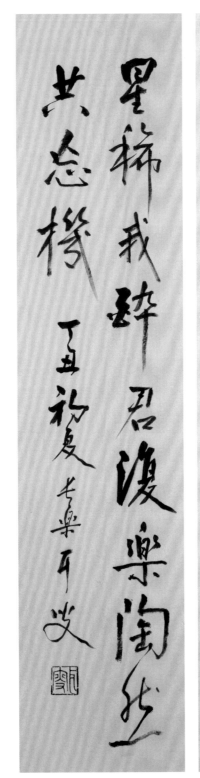

Work No.013

1997 ｜墨、紙本

135×32 cm × 3

陳庭詩現代藝術基金會收藏

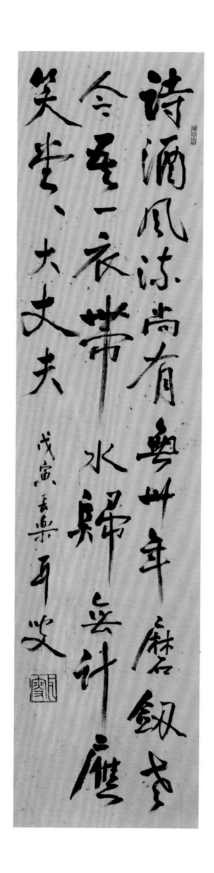

詩酒風流尚有兼卅年磨劍老

令至一衣帶水歸來計應

笑些大丈夫

戊寅長樂平父

Work No.030

1998 ｜ 墨、紙本 ｜ 136×34.5 cm
陳庭詩現代藝術基金會收藏

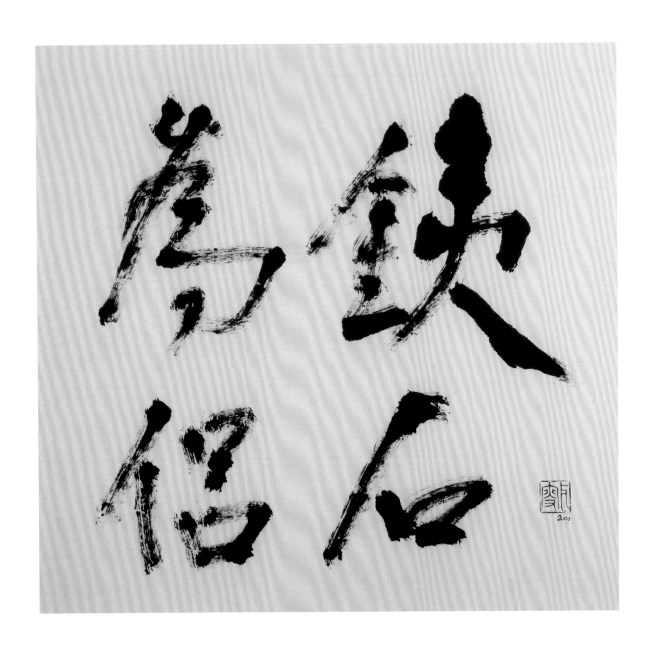

鐵石為侶

2000 ｜ 墨、紙本 ｜ 93×93 cm ｜ 陳庭詩現代藝術基金會收藏

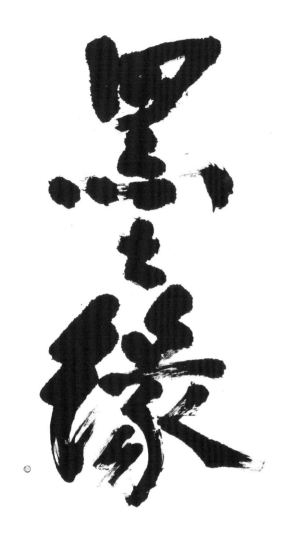

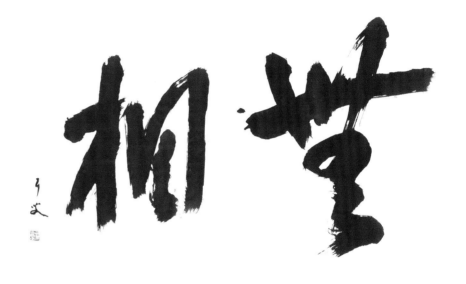

墨緣

不詳｜墨、紙本｜103×56 cm

陳庭詩現代藝術基金會收藏

無相

不詳｜墨、紙本｜81.5×169.5 cm

陳庭詩現代藝術基金會收藏

桃源行

不詳｜墨、紙本｜136.2×65 cm × 6｜陳庭詩現代藝術基金會收藏

漁舟逐水愛山春　兩岸
桃花夾去津　坐看紅樹
不知遠　行盡清溪忽值人
山口潛行始隈隩　山開曠望
旋平陸　遙看一處攢
雲樹近入千家散花竹
樵客初傳漢姓名居人
未改秦衣服居人共住武
陵源還從物外起田園
月明松下房櫳靜日出雲中
雞犬喧聞俗客爭來
競引還家問都邑

75

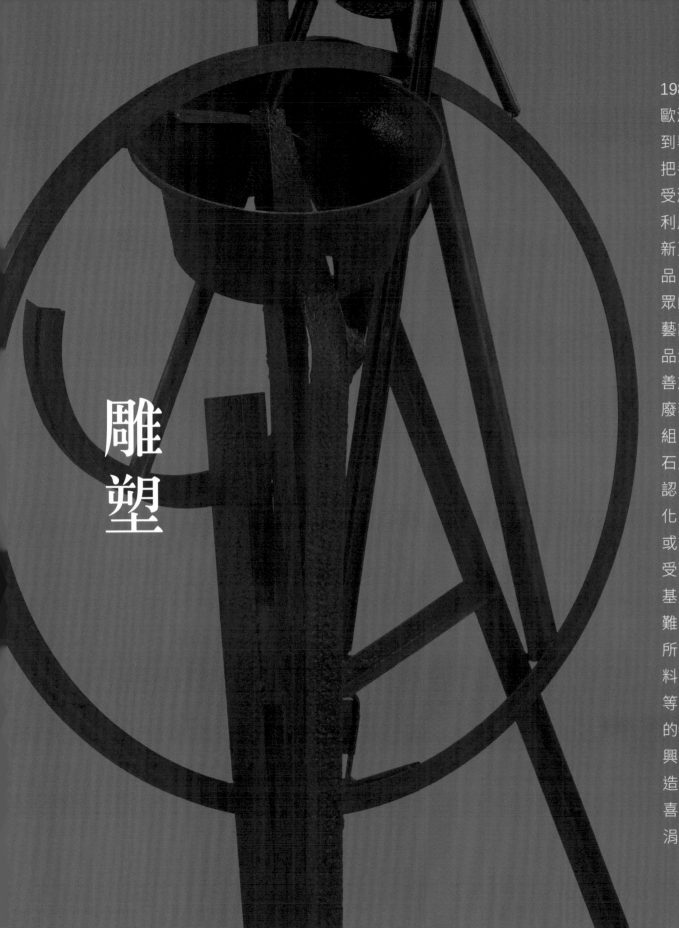

雕塑

1980 年代後期，陳庭詩前往歐洲考察西方現代藝術，見到畢卡索組合腳踏車坐墊及把手而成的《公牛》一作甚受激勵，回台後旋即開啟其利用廢鐵、廢料進行創作的新頁。陳庭詩的立體雕件作品，不僅深受國內藝壇及觀眾的廣泛歡迎，並曾獲國際藝評家高度讚賞，認為其作品深具「如詩般的意境」。善於將平凡無奇的現成物或廢棄物，經由巧手慧心的重組、拼裝等手法，營造出點石成金的視覺效果。評者並認為鐵雕是其將版畫立體化、三度空間化的結果，然或許應該說是在戰後以來接受歐美現代思潮的浸染下，基於其天縱不羈的藝術靈感難以受限於平面繪畫的原因所致。不論是金屬鏽斑、漆料剝落、風化、裁切或變形等，這些被其避免過度加工的物件，以最「自然」、「隨興」的原貌相互聚合，突顯造型上不期而遇的連連驚喜，以及意境上脫俗絕塵的涓涓禪機。

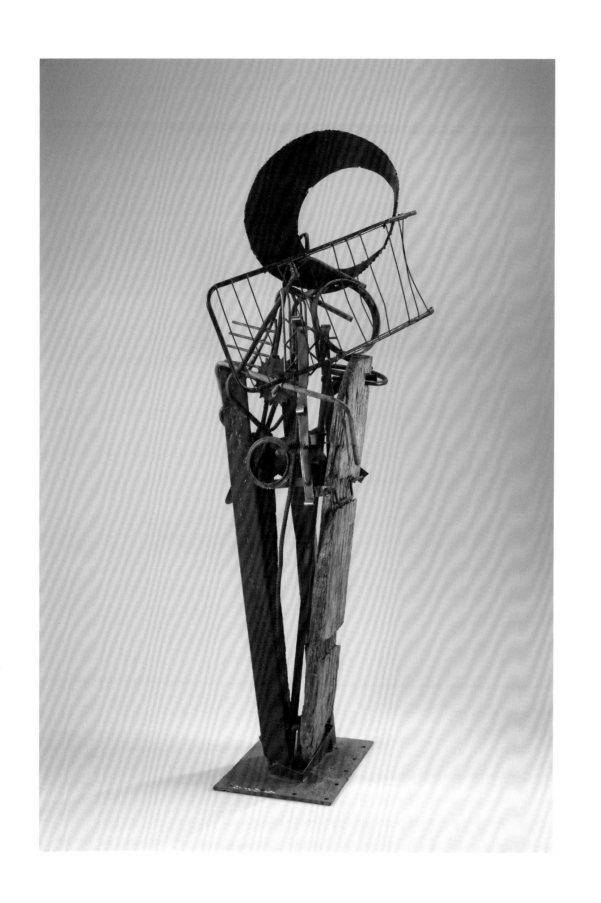

回首人生

1977 ｜ 鐵、木 ｜ 187×73×53 cm
陳庭詩現代藝術基金會收藏

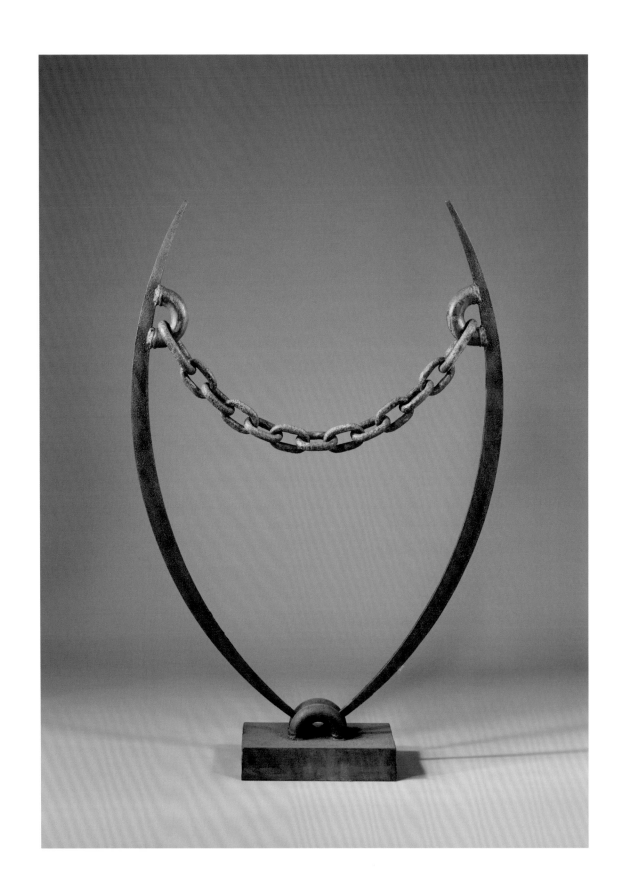

Work No.579

1980 年代｜鐵
154×101×25 cm
陳庭詩現代藝術基金會收藏

Work No.582

1980 年代 ｜ 鐵 ｜ 235×134×48 cm
陳庭詩現代藝術基金會收藏

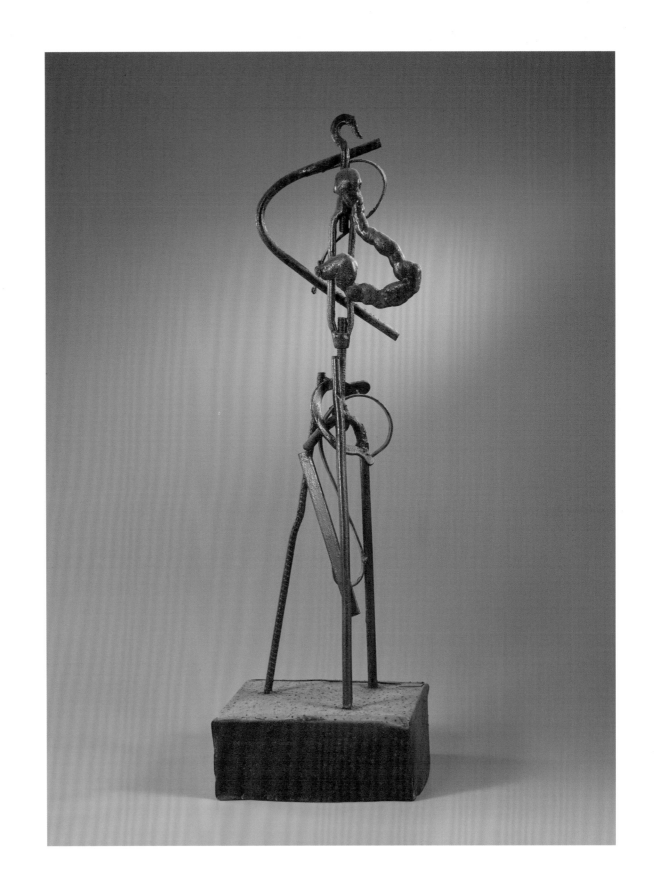

天靈靈 地靈靈

1991 ｜鐵｜ 85×25×22 cm
陳庭詩現代藝術基金會收藏

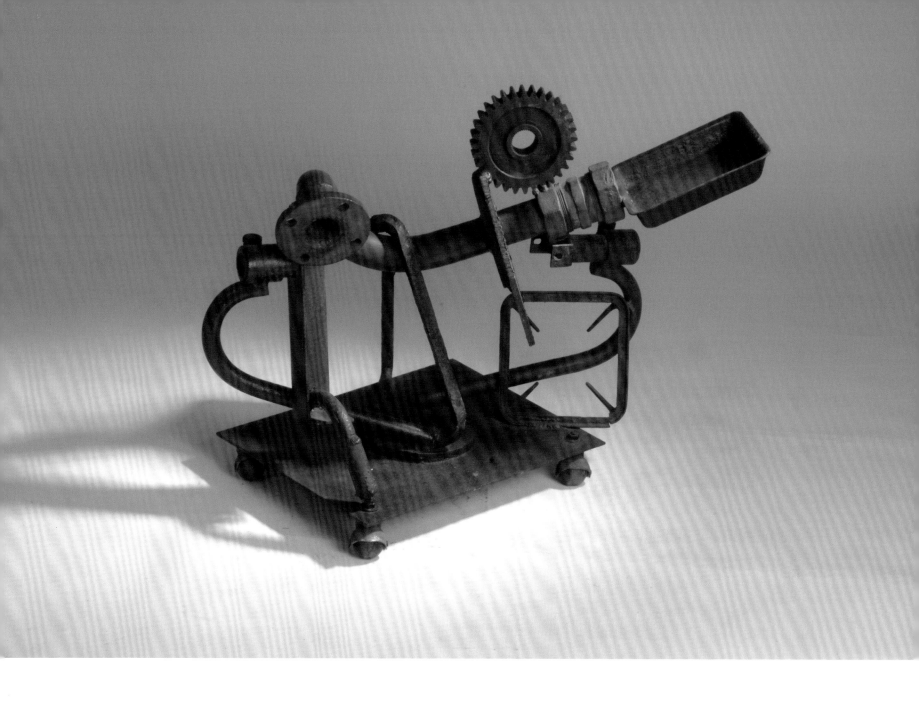

承

1992 ｜ 鐵 ｜ 52×74×46 cm ｜ 陳庭詩現代藝術基金會收藏

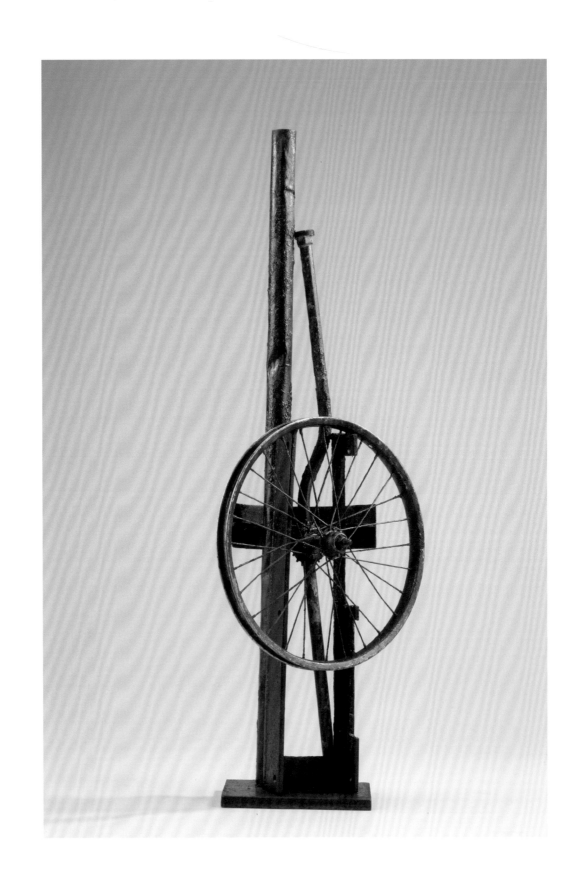

太空的訊息

1992 | 鐵 | 114×42×24 cm
陳庭詩現代藝術基金會收藏

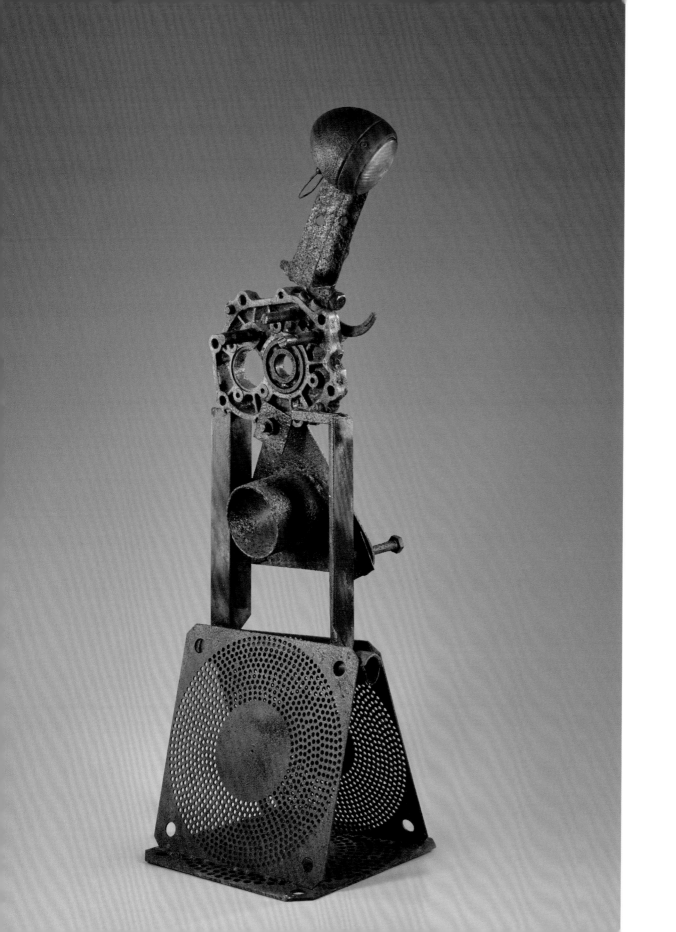

嘉年華會

1993 ｜ 鐵 ｜ 135×36×32 cm
陳庭詩現代藝術基金會收藏

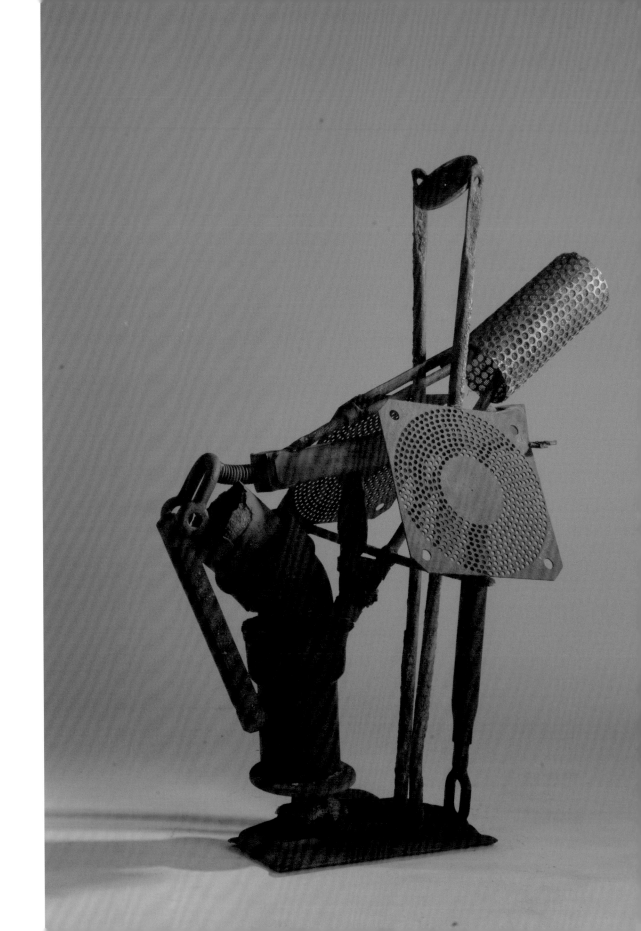

濾

1993 ｜ 鐵 ｜ 117×88×21 cm
陳庭詩現代藝術基金會收藏

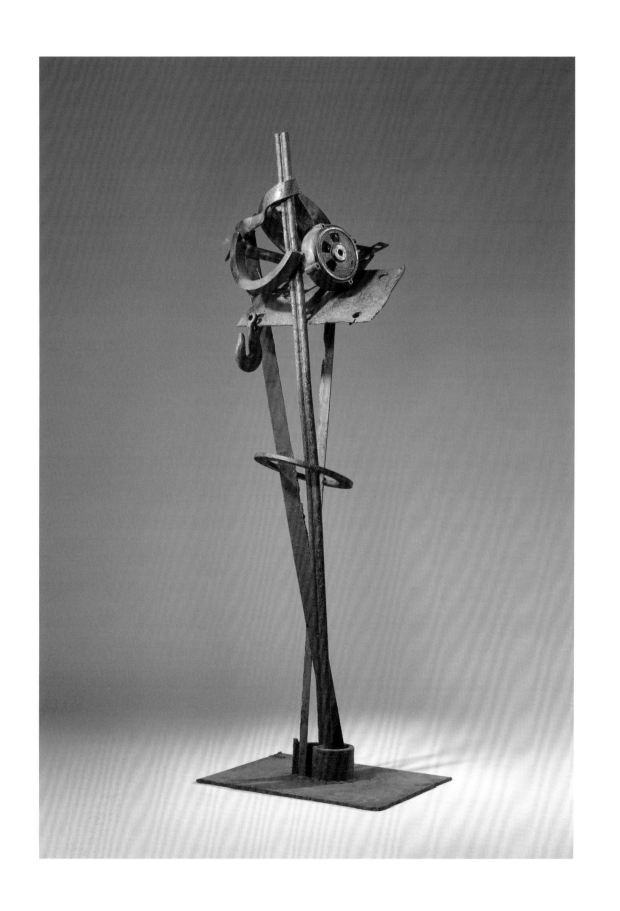

戰士

1994 ｜ 鐵 ｜ 162×52×35 cm
陳庭詩現代藝術基金會收藏

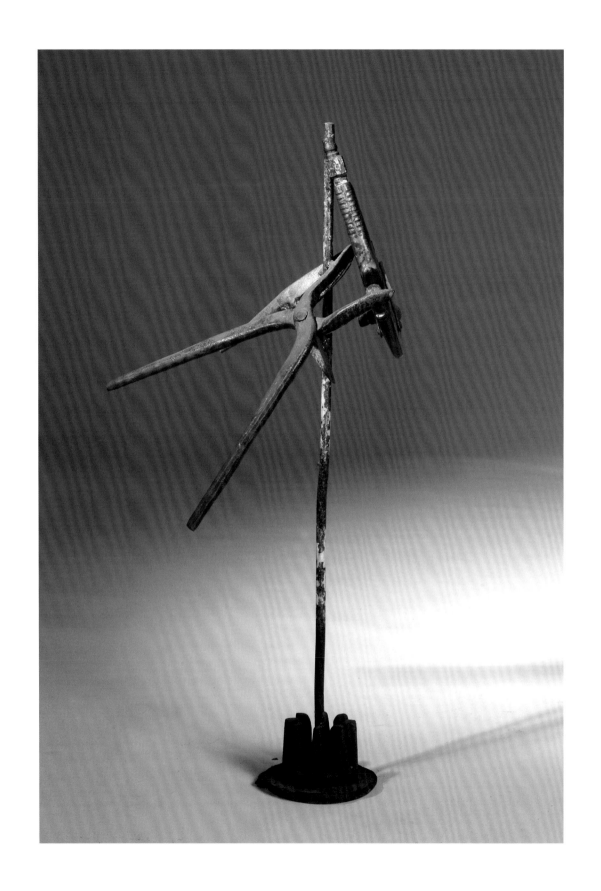

舞者

1996 ｜鐵｜ 65×29×19 cm
陳庭詩現代藝術基金會收藏

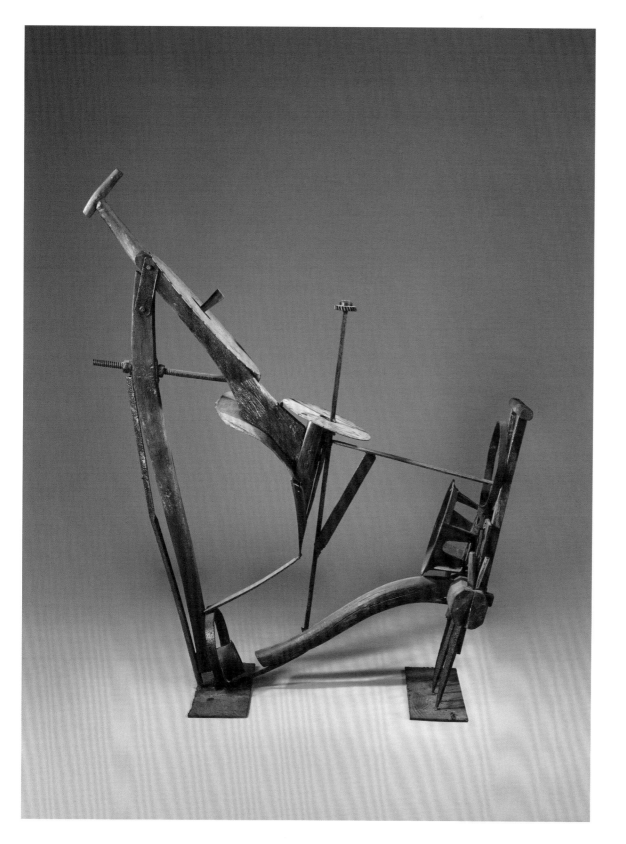

歸去來兮

1996 ｜ 鐵 ｜ 155×137×52 cm
陳庭詩現代藝術基金會收藏

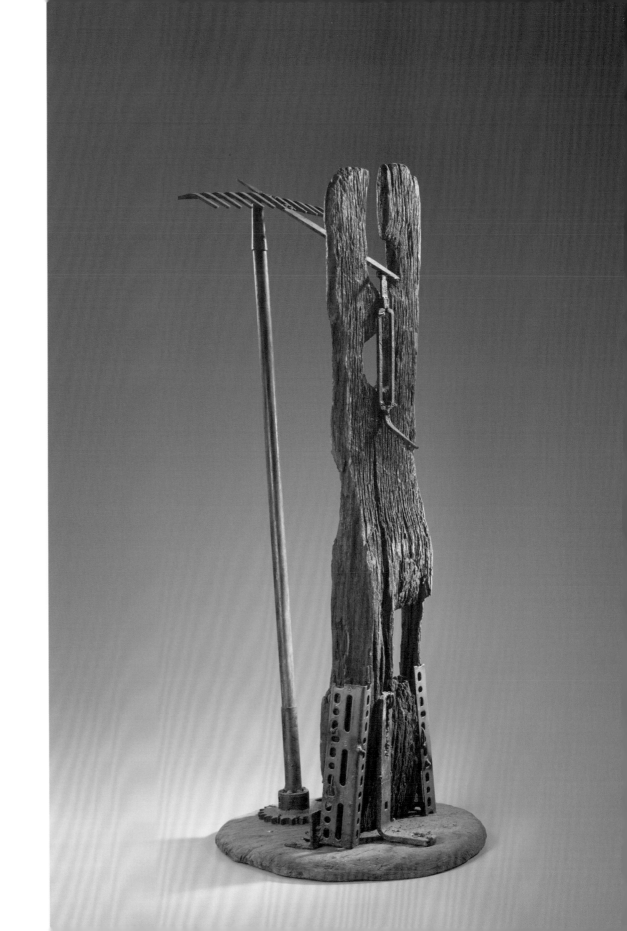

農閒的下午

1996 ｜鐵、木｜ 101×40×40 cm
陳庭詩現代藝術基金會收藏

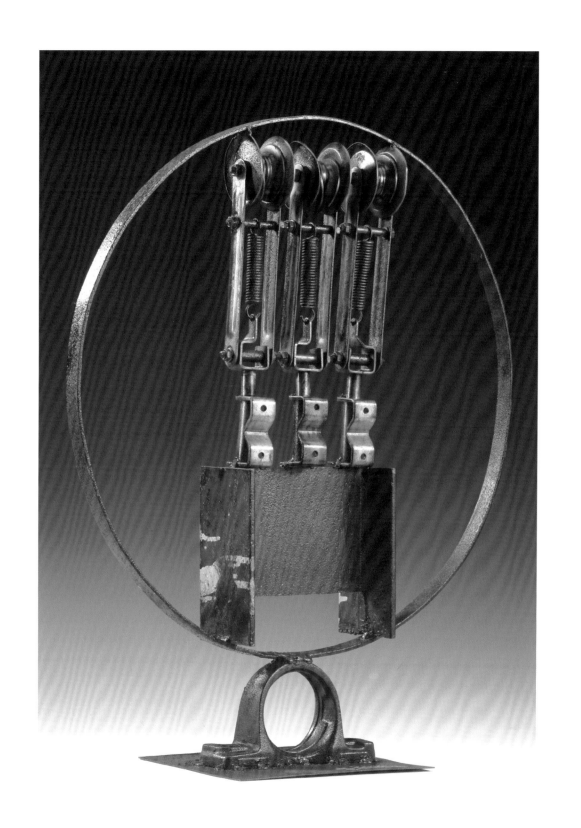

玄機

1997 ｜ 鐵 ｜ 71×59×21 cm
陳庭詩現代藝術基金會收藏

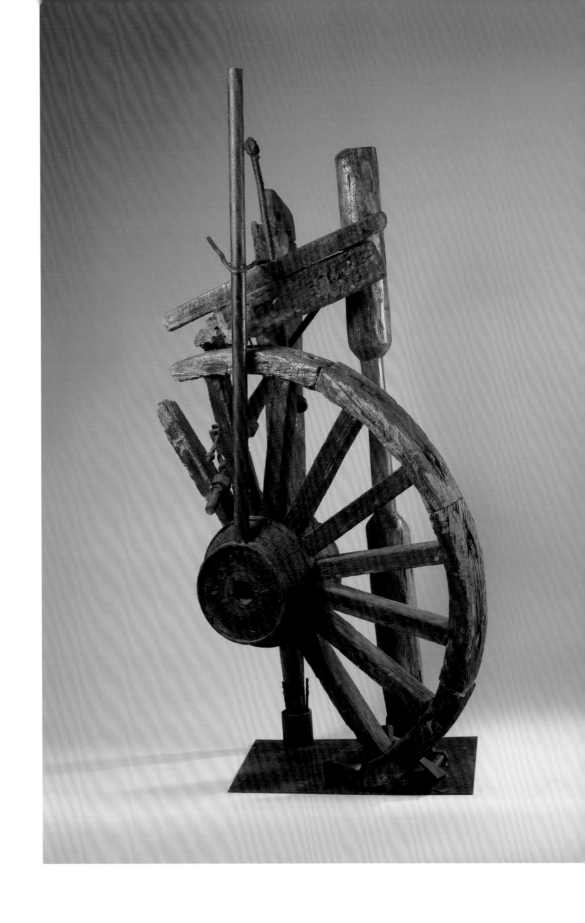

以農立國的故事

1997 ｜鐵、木｜ 128×66×51 cm
陳庭詩現代藝術基金會收藏

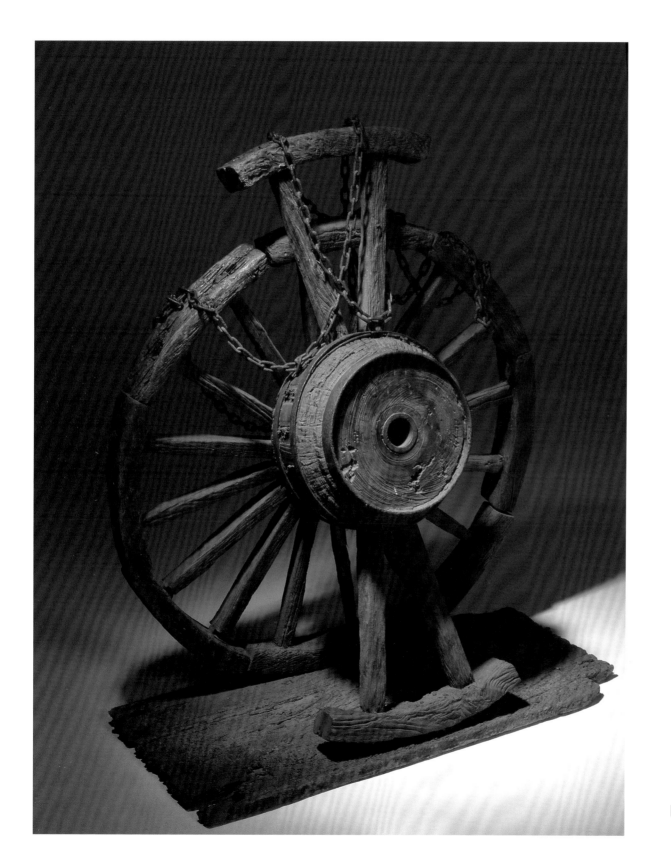

Work No.365

約 1997 ｜鐵、木
106×88×44.5 cm
陳庭詩現代藝術基金會收藏

Work No.570

約 1997 ｜ 鐵、木 ｜ 159×85×85 cm
陳庭詩現代藝術基金會收藏

驚夢

1998 ｜ 鐵 ｜ 152×86×53 cm
陳庭詩現代藝術基金會收藏

家有喜事

1999 ｜ 鐵、木 ｜ 163.5×53.5×42 cm
陳庭詩現代藝術基金會收藏

鐵甲蝸牛

1999 ｜ 鐵 ｜ 23×22×29 cm
陳庭詩現代藝術基金會收藏

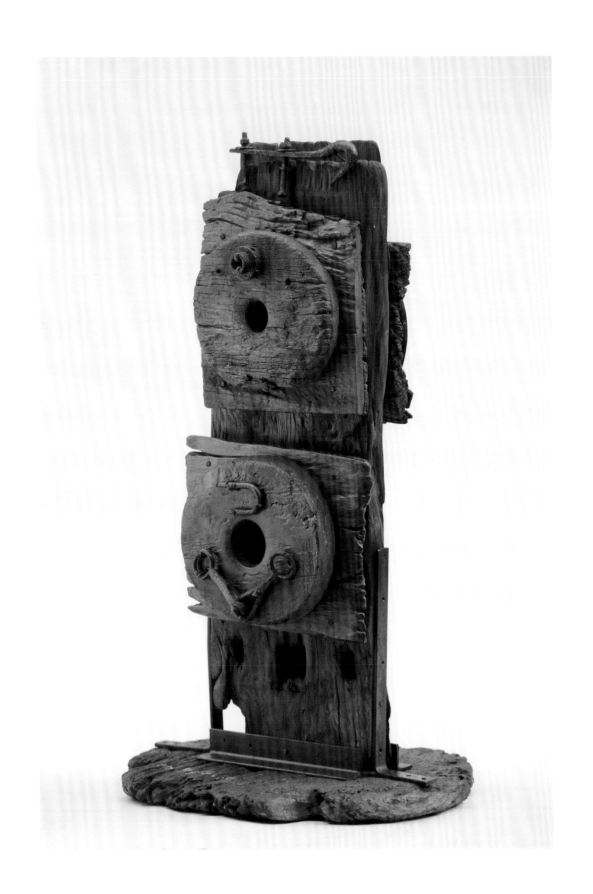

向原住民藝術家致敬

1999 ｜鐵、木｜ 88×42×50 cm
陳庭詩現代藝術基金會收藏

Work No.412

1999 ｜ 木 ｜ 164×132×45 cm
陳庭詩現代藝術基金會收藏

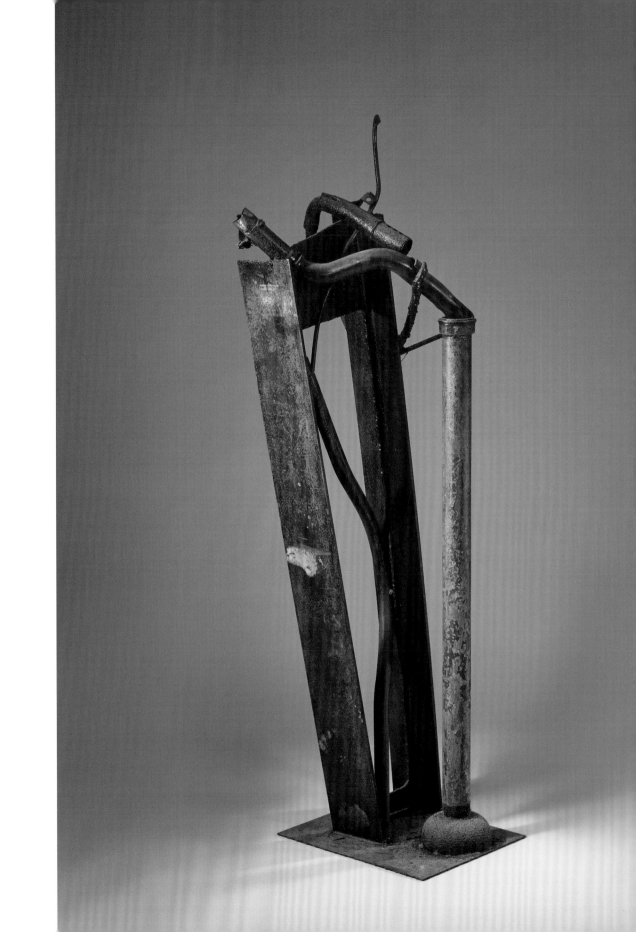

峭立

1999 ｜ 鐵 ｜ 151×43.5×33.5 cm
陳庭詩現代藝術基金會收藏

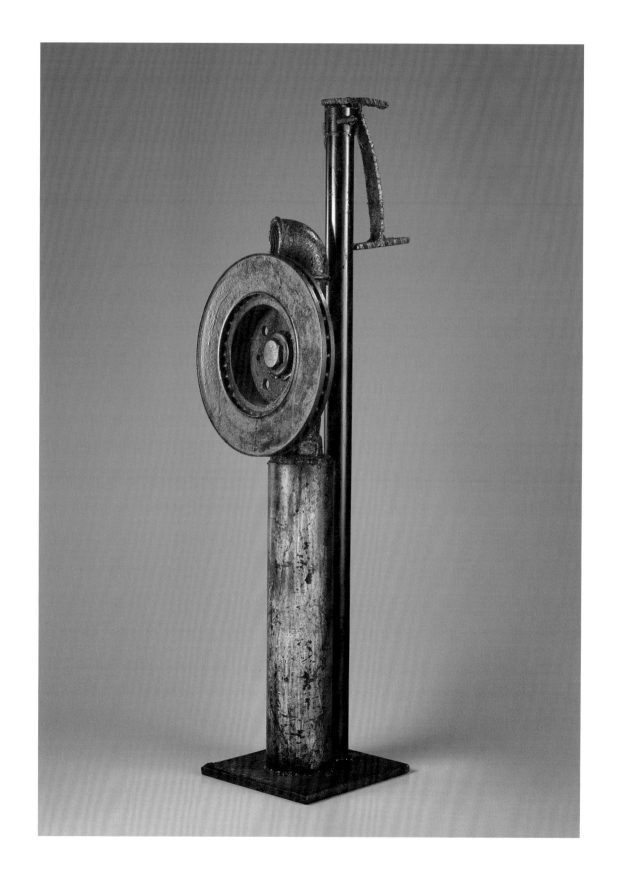

無烟工廠

1999 ｜ 鐵 ｜ 89×26.5×33 cm
陳庭詩現代藝術基金會收藏

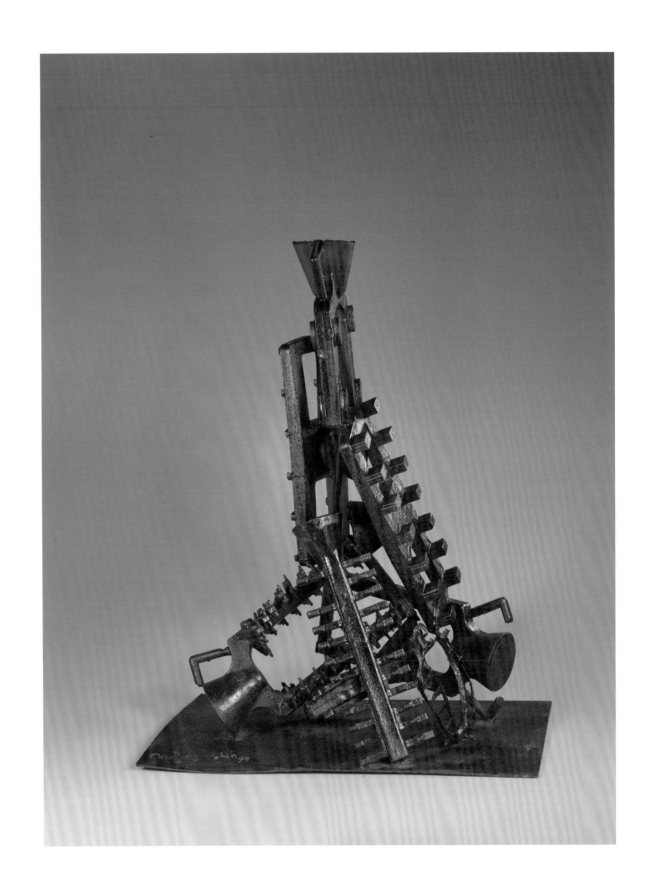

坎坷路

1999 ｜ 鐵
66×52×30 cm
陳庭詩現代藝術基金會收藏

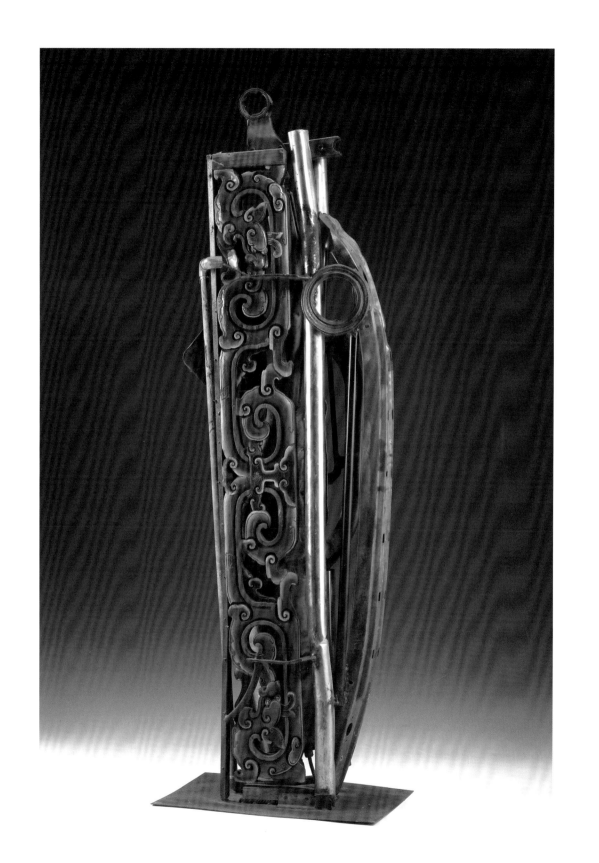

西風殘照漢家陵闕（二）

1999　│　鐵、木　│　173×56×45 cm
陳庭詩現代藝術基金會收藏

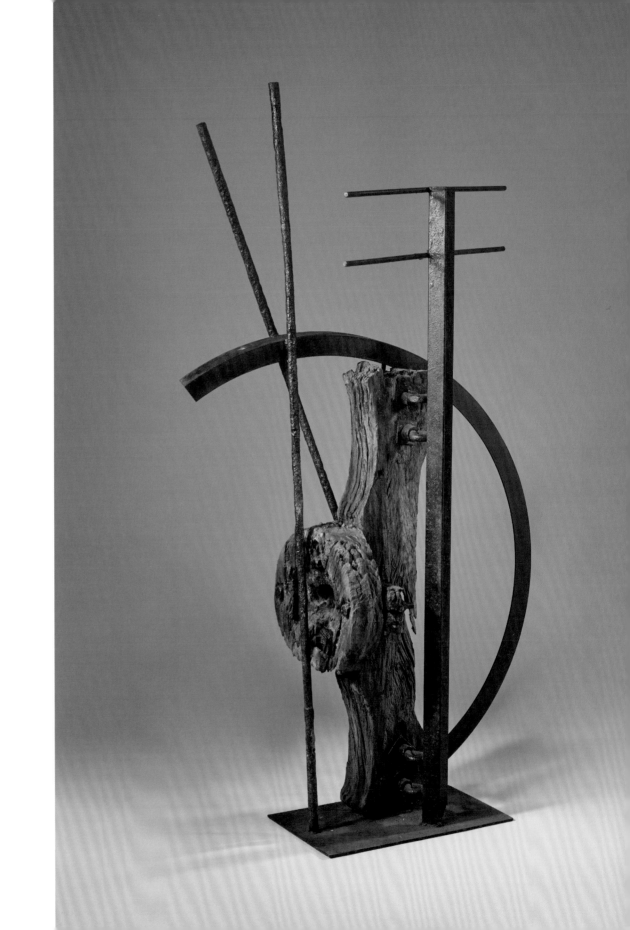

轉播站

1999 ｜鐵、木｜ 141.5×70×47 cm
陳庭詩現代藝術基金會收藏

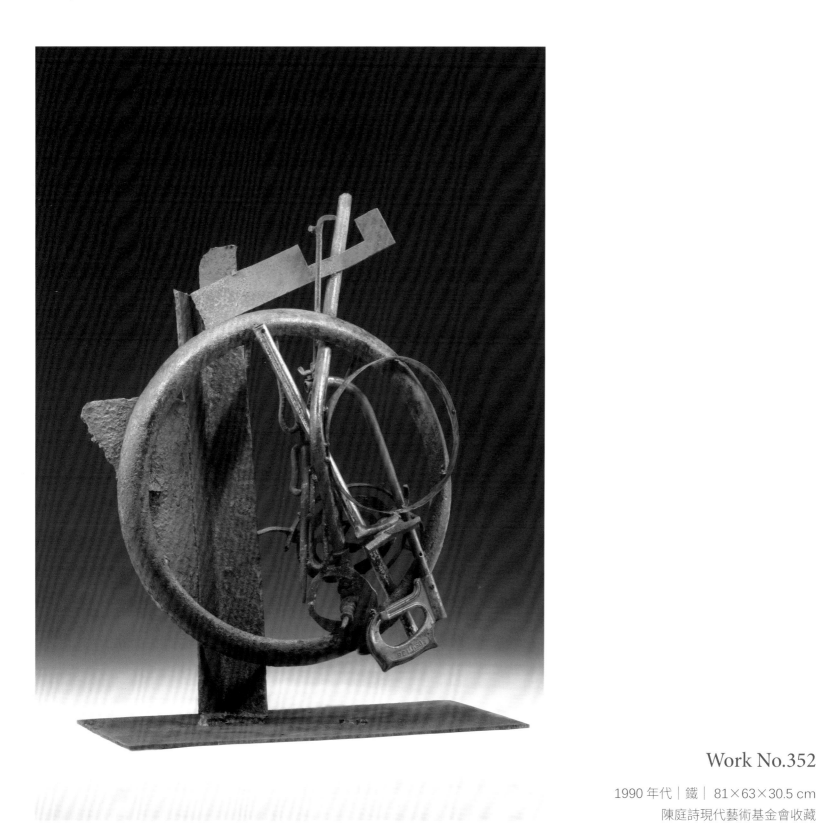

Work No.352

1990 年代｜鐵｜81×63×30.5 cm
陳庭詩現代藝術基金會收藏

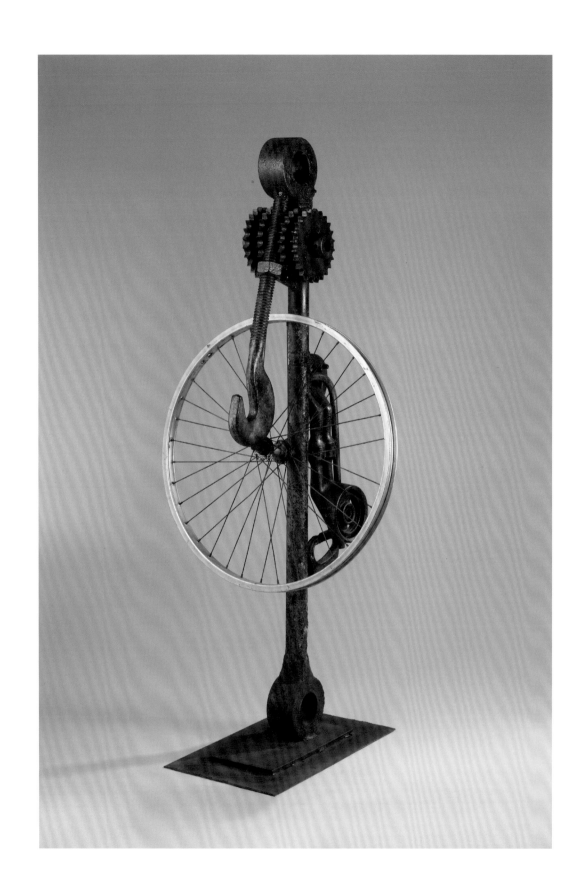

Work No.356

1990 年代｜鐵
128.5×45×56.5 cm
陳庭詩現代藝術基金會收藏

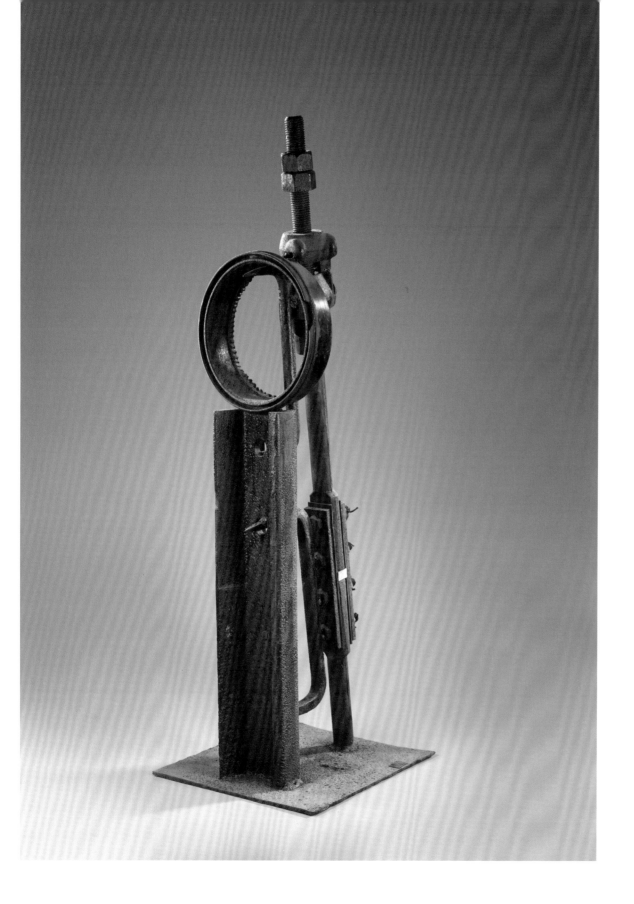

Work No.367

1990 年代 ｜ 鐵 ｜ 108×33×36.5 cm
陳庭詩現代藝術基金會收藏

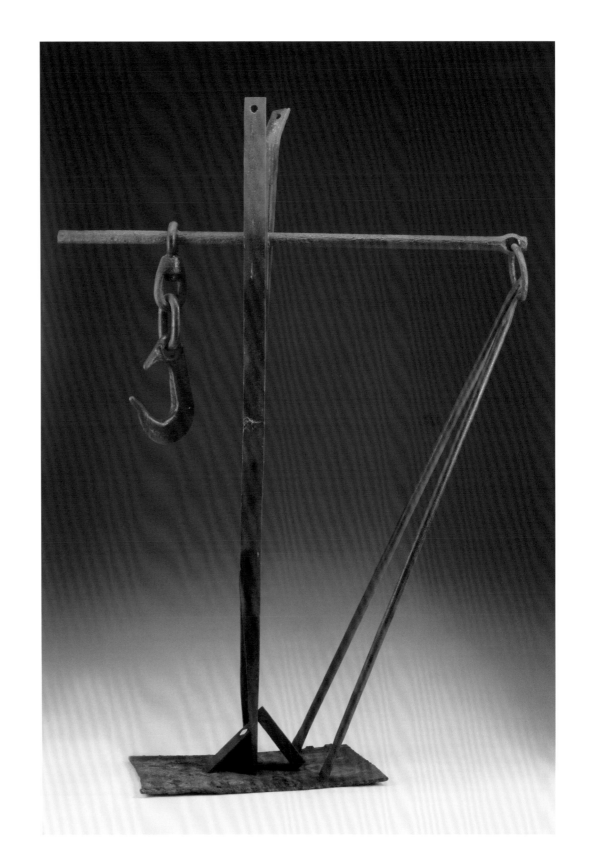

Work No.423

1990 年代｜鐵｜197×142×42 cm
陳庭詩現代藝術基金會收藏

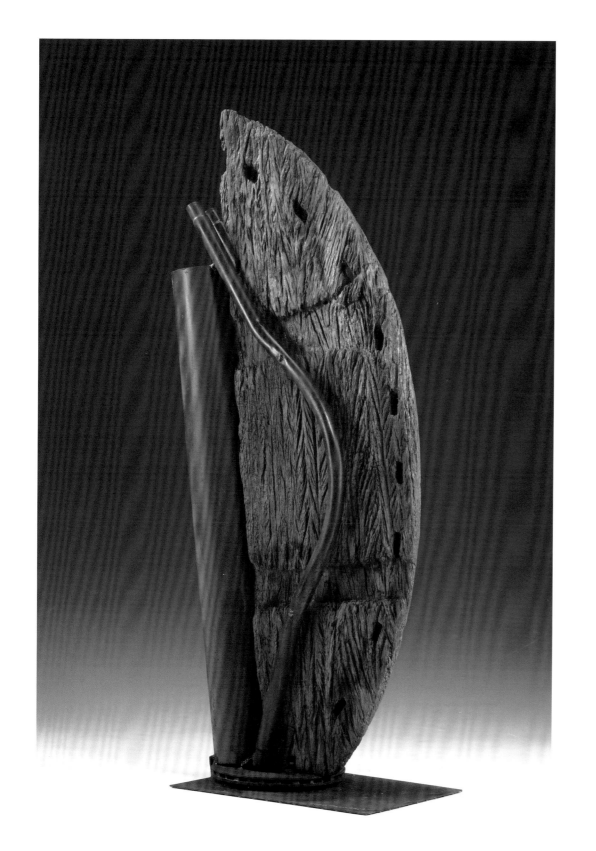

Work No.426

1990 年代｜鐵、木｜125×50×33 cm
陳庭詩現代藝術基金會收藏

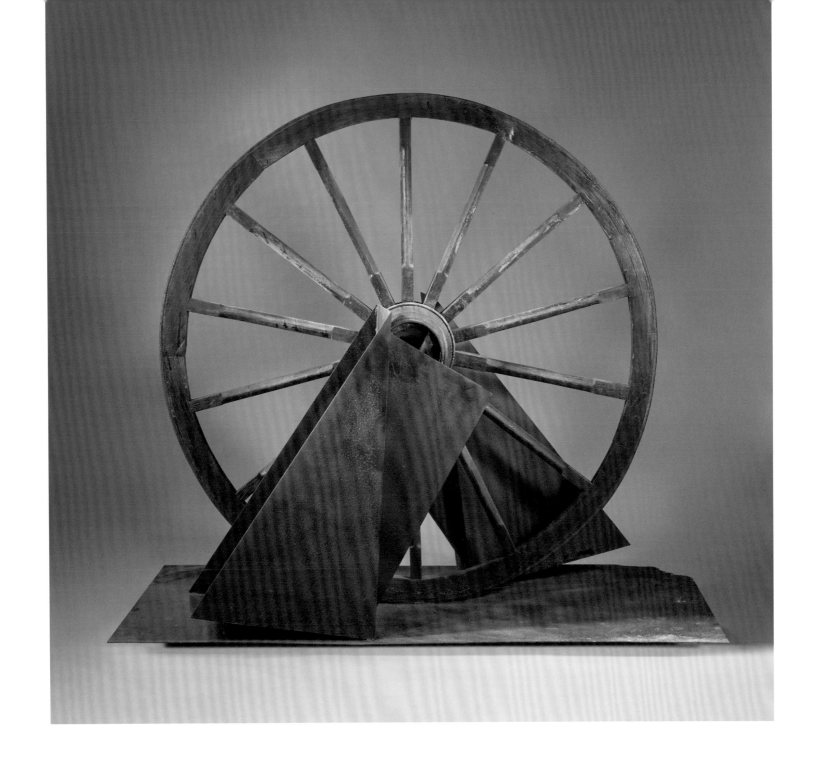

Work No.536

1990 年代｜鐵、木｜152×175×96 cm
陳庭詩現代藝術基金會收藏

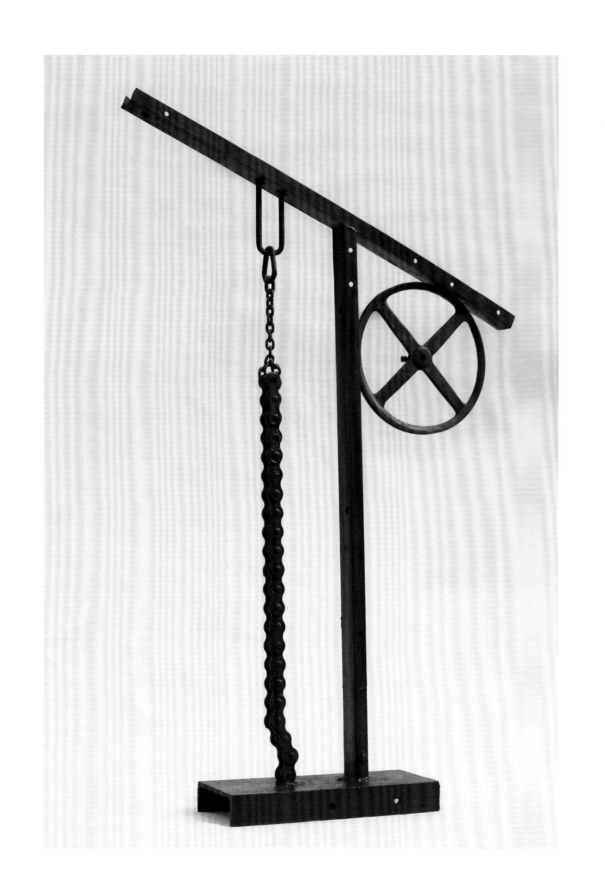

超越

1990 年代｜鐵｜243×155×31 cm
陳庭詩現代藝術基金會收藏

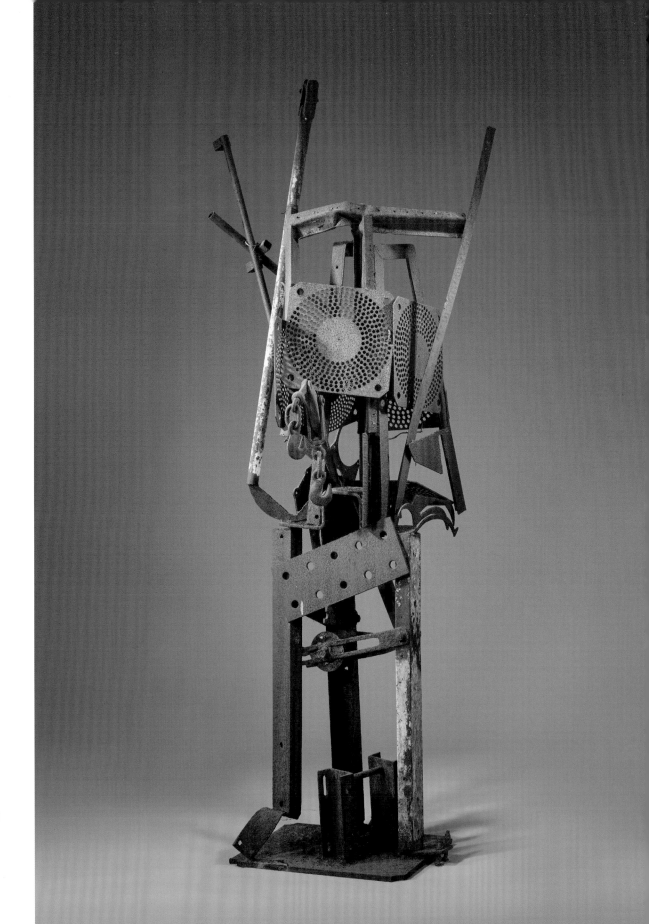

吶喊

1990 年代 ｜ 鐵 ｜ 219×85×73 cm
陳庭詩現代藝術基金會收藏

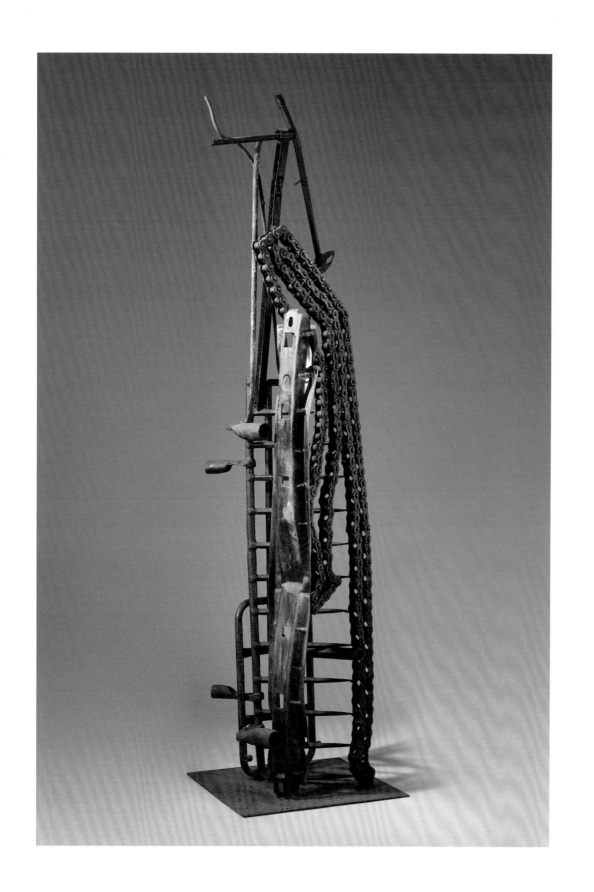

Work No.573

1990 年代｜鐵｜193×47×72 cm
陳庭詩現代藝術基金會收藏

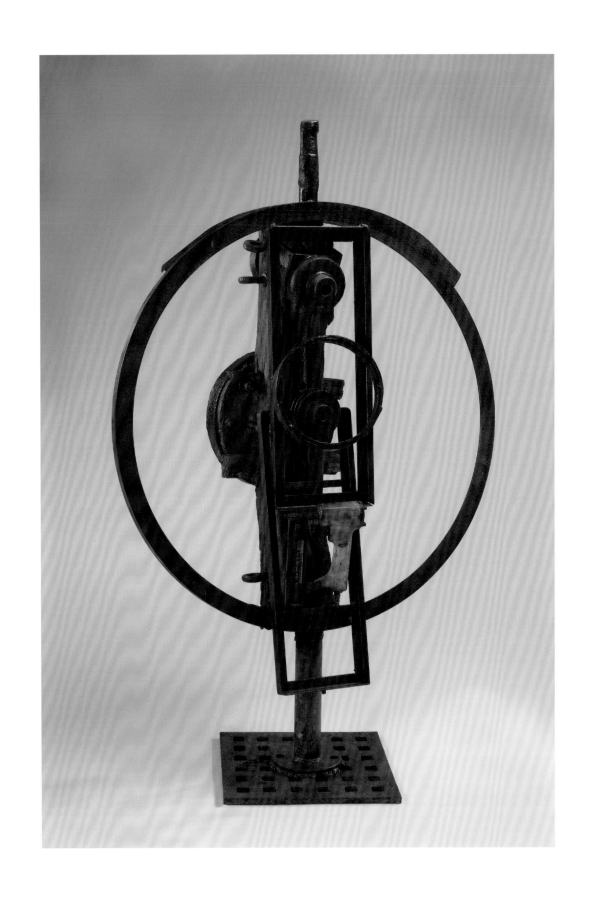

Work No.662

1990 年代｜鐵｜140×94×38 cm
陳庭詩現代藝術基金會收藏

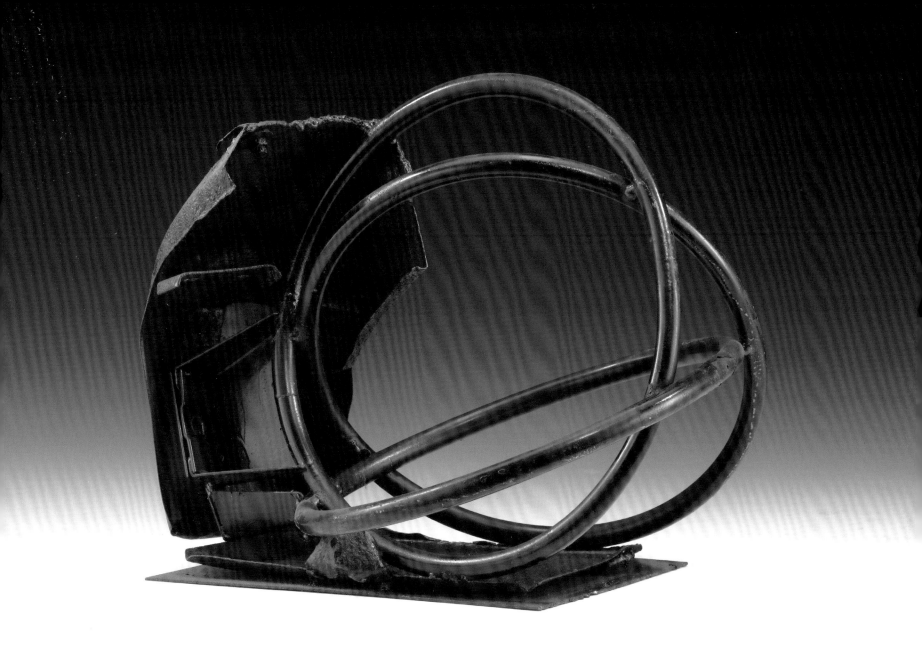

瓜

2000 ｜ 鐵 ｜ 35×39×33 cm
陳庭詩現代藝術基金會收藏

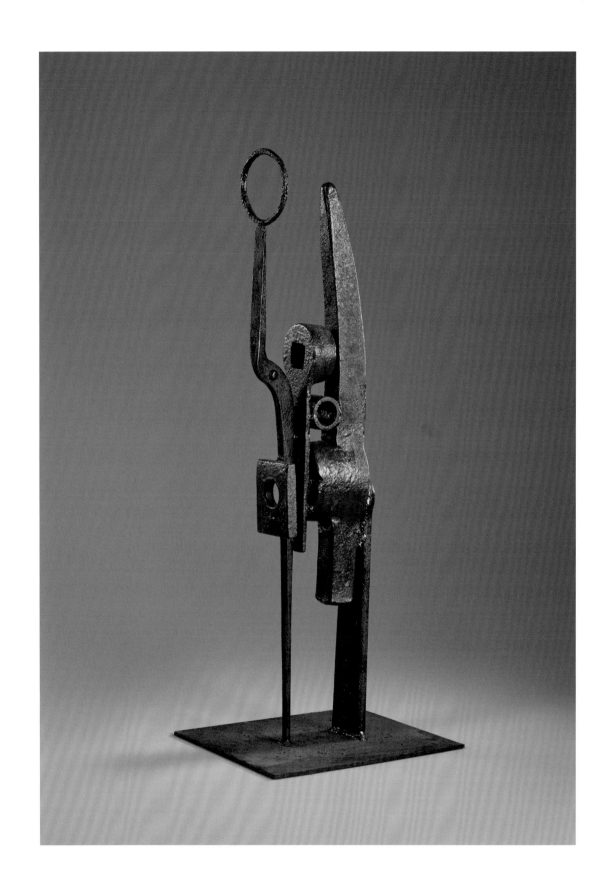

眺

2000 ｜鐵｜ 57×23×18 cm
陳庭詩現代藝術基金會收藏

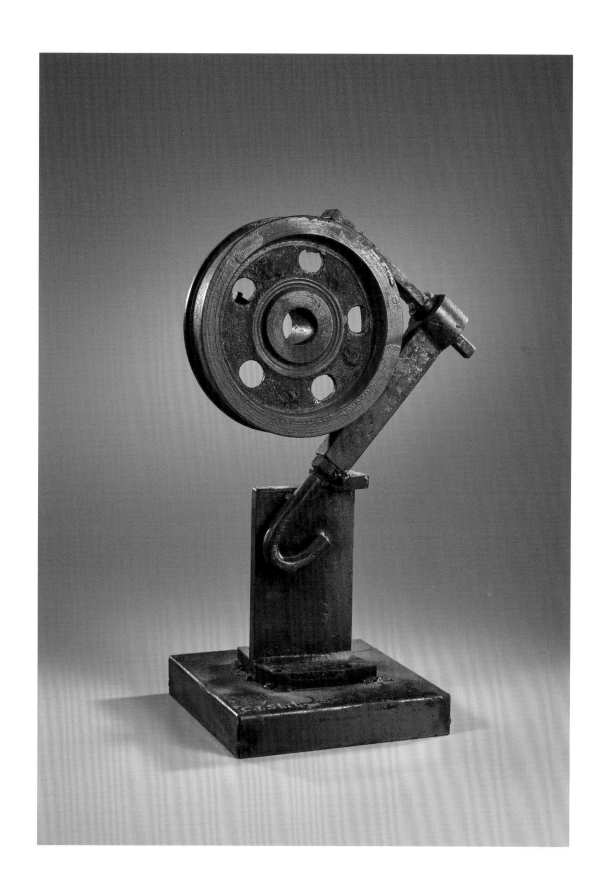

靭

2000 ｜ 鐵 ｜ 47.5×29×21.5 cm
陳庭詩現代藝術基金會收藏

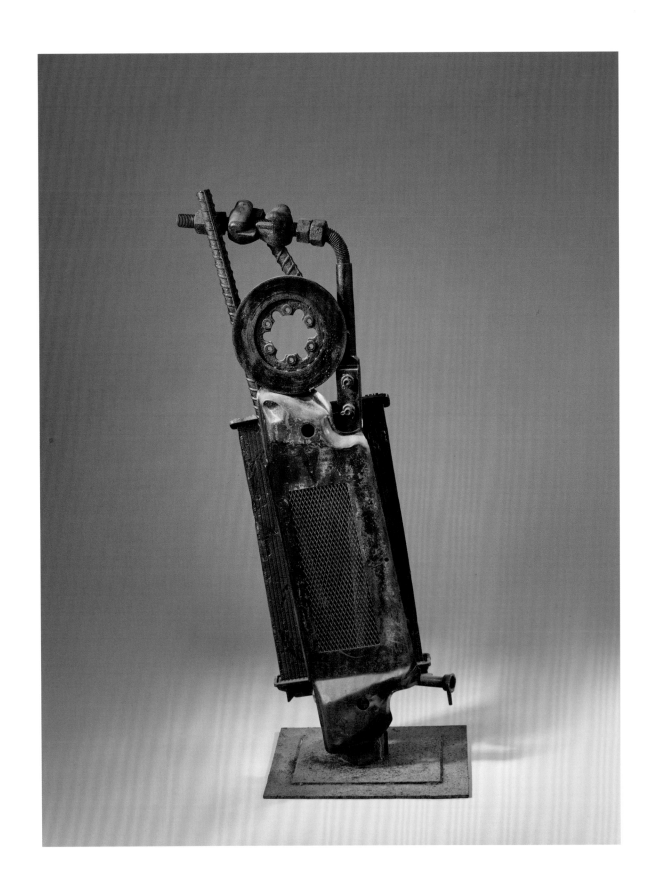

Work No.542

2000-2001｜鐵
130×45×43 cm
陳庭詩現代藝術基金會收藏

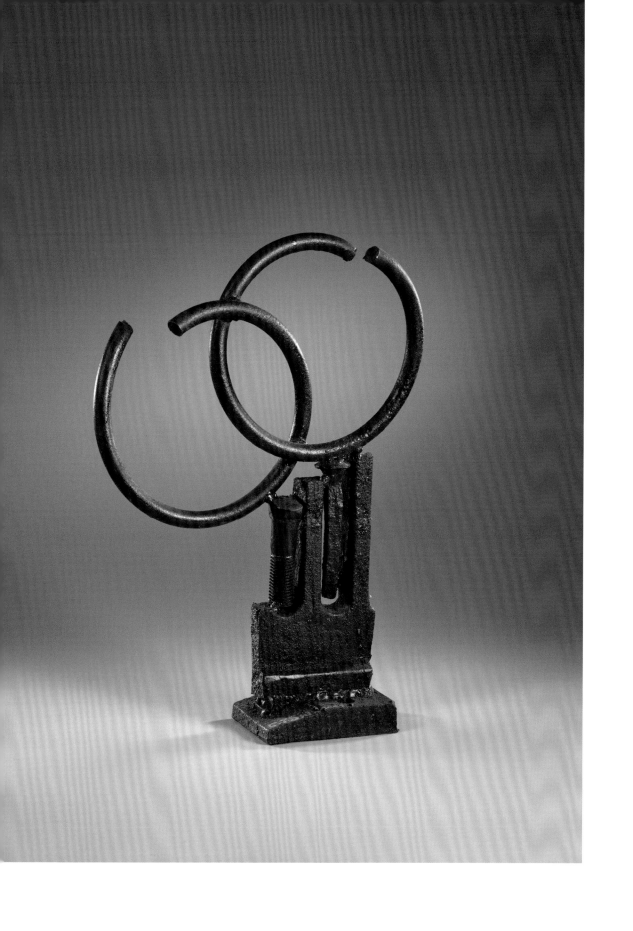

姐妹

2001 ｜ 鐵 ｜ 46×32×11 cm
陳庭詩現代藝術基金會收藏

生平記事

製表／陳庭詩現代藝術基金會

1913	福建長樂人，出生於 1913 年 11 月 22 日。
1920	八歲時因意外失聰。
1938	以「耳氏」筆名發表首幅木刻版畫於福建《抗敵漫畫》旬刊；擔任福建省軍管區「國民軍訓處」及「政治部」中尉科員至 1940 年。
1939	與宋秉恆共同主編《大眾畫刊》（共 24 期）。
1940	兼任「正氣中華出版社」編輯；「教育部巡迴戲劇教育部隊」擔任繪畫及舞臺設計。
1942	贛州「第三戰區司令長官司令部政治部」漫畫隊員，9 月轉派任該部「陣中出版社」編輯。
1943	「中華民國木刻研究會」函授班導師。
1944	贛州「正氣中華出版社」藝術編輯，日軍陷贛州後，輾轉於模峰、贛南、贛東等地。
1945	自軍中復員來臺。
1946	受邀擔任臺中《和平日報》美術編輯，主編〈每週畫刊〉及負責〈環島行腳見聞〉連載為《新知識》，並於楊逵所辦《文化交流》擔任美術編輯。
1947	因二二八事件離臺，受聘為福州《閩星日報》編輯。
1948	任職臺灣省立臺北圖書館（今國立中央圖書館臺灣分館）。 應邀為臺灣博覽會繪製《劉銘傳督建鐵路圖》。 擔任《中華日報》副刊、《新世紀》與《公論報》副刊美術編輯。
1957	自省立臺北圖書館離職，投入創作。
1958	創立「現代版畫會」。
1959	首次獲選參加「第五屆聖保羅雙年展」（陸續獲選參加第六、七、八、十一屆）。

1948 年任職於臺灣省立臺北圖書館

1960	於「第三屆現代版畫展」首度發表以甘蔗板為版材的作品。
1961	於《自由青年》發表四篇版畫刀法運用及相關文章。 「第四屆現代版畫展」中作品使用甘蔗板套色技法。
1964	於《建築雙月刊》12 期發表創作自述〈版畫與我〉。
1965	加入「五月畫會」參加年度大展。
1966	12 月《前衛》雜誌創刊以倡導現代藝術為主，編輯群包括陳庭詩、秦松等。
1967	11 月 12 日與劉國松、席德進、莊喆、李錫奇等十人於文星藝廊展出「不定形藝展」，強調以實物表達抽象意念。 畫冊出版：《陳庭詩版畫集》，國立臺灣藝術館。
1970	獲韓國東亞日報「第一屆國際版畫雙年展」首獎、「中華民國第八屆畫學會金爵獎」。
1972	參加雄獅美術主辦「版畫的創作與發展途徑」座談會。
1976	赴美創作遊歷近二年（1976-1978 年），為科羅拉多州政府議會大廈設計「紀念華工移民開拓」的大幅鑲嵌玻璃畫（慶祝美國建國二百週年）。
1977	6 月《雄獅美術》發表抽象水墨。
1981	陳庭詩由臺北搬至臺中。
1982	參與成立臺中「現代眼畫會」，任會長（1982-2002 年）。
1985	第一屆「資深優秀美術家」。
1986	加入臺中市雕塑協會，任評審委員。

1965 年加入「五月畫會」

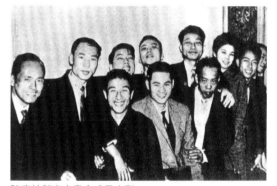

陳庭詩與東方畫會成員合影

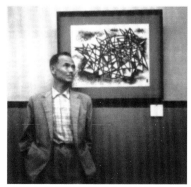

1960 年首度以甘蔗板為版材發表之作品《歡騰的日子》

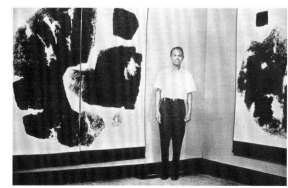

1966 年陳庭詩與作品《無題》

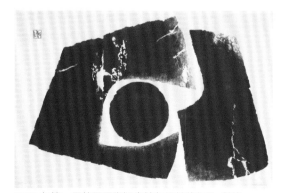

1970 年第一屆韓國國際版畫雙年展首獎作品《蟄》

1987 擔任「臺中石友會」顧問。
　　　赴歐洲旅遊。

1988 赴印度旅遊（1988、1989 年）。

1990 畫冊出版：《陳庭詩美術作品集》，臺中縣立文化中心。

1991 回福建探親時娶張佩為妻。
　　　畫冊出版：《陳庭詩美術作品續編》，臺中縣立文化中心。

1992 赴歐洲旅遊。

1993 畫冊出版：《陳庭詩八十回顧展》，臺灣省立美術館。

1996 臺中縣太平市成立美術作品陳列室及工作室。

1997 赴德國旅遊參觀第十屆卡塞爾文件展。

1998 參加郭木生文教基金會主辦「陳庭詩鐵雕與現代詩對話」討論會。

1999 獲「李仲生基金會繪畫成就獎」。

2000 擔任全省美展、高雄美展、中部雕塑學會評審，及現代眼畫會、重金屬雕塑會、
　　　雅石會會長。
　　　高雄市立美術館推薦陳庭詩作品《鼓塔》赴威尼斯參展（OPEN 2001）。

2002 4 月 15 日病逝於臺中縣太平市。
　　　成立「財團法人陳庭詩現代藝術基金會」。

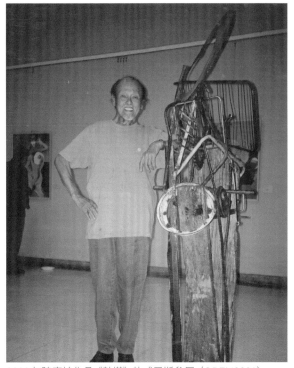

2000 年陳庭詩作品《鼓塔》赴威尼斯參展（OPEN2001）

1993 年《陳庭詩八十回顧展》臺灣省立美術館出版

1996 年陳庭詩與賽撒合影

2002 年成立「財團法人陳庭詩現代藝術基金會」

2003	4月15日臺中太平故居正式成立「陳庭詩紀念館」。
	畫冊出版：國立臺灣美術館整理陳氏九百七十多件作品編成《大器無言 — 陳庭詩遺作彙編》。
2004	文建會與雄獅美術共同策劃出版《神遊・物外・陳庭詩》傳記，由鄭惠美編寫。
2005	畫冊出版：《天問 — 陳庭詩藝術創作紀念展》，高雄市立美術館。
2007	成立「陳庭詩現代藝術空間」。
	設立「陳庭詩現代藝術基金會獎助學金」，鼓勵從事視覺藝術創作之學子。
2017	出版：《有聲畫作無聲詩：陳庭詩的十個生命片段》，莊政霖，有故事。
2018	出版：典藏臺中《無聲・有夢 — 典藏「藝術行者」陳庭詩》，莊政霖，臺中市政府文化局。
2022	出版：《詩律・形變・玄機 — 陳庭詩百秩晉十紀念展》展覽專書，臺中市政府文化局。

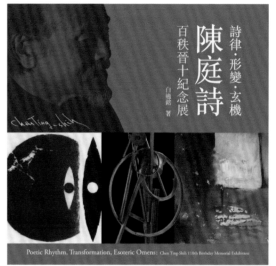

2022 年《詩律・形變・玄機—陳庭詩百秩晉十紀念展》
臺中市政府文化局出版

2002 年《大律希音：陳庭詩紀念展》
臺北市立美術館出版

2005 年《天問 — 陳庭詩藝術創作紀念展》高雄市立美術館出版

2005 年「天問 — 陳庭詩藝術創作紀念展」於高雄市立美術館展出

展覽

個展

1966　史丹佛大學華語研究所個展，臺北。

1968　魯茲畫廊個展，馬尼拉，菲律賓。

　　　格羅斯里畫廊個展，墨爾本，澳洲。

1969　藝術家畫廊個展（1969-1987年），臺北。

1970　御岡畫廊個展，舊金山，美國。

　　　「鐵雕巡迴展」，臺北耕莘文教院、臺中美國新聞處、臺中東
　　　海大學藝術中心、高雄臺灣新聞報畫廊。

1971　「陳庭詩水墨畫初展」，凌雲畫廊，臺北。

1972　火奴魯魯城畫廊個展，夏威夷，美國。

　　　「陳庭詩版畫水墨雕塑個展」，藝術家畫廊，臺北。

　　　「陳庭詩版畫展」，春秋藝廊，臺北。

1973　中華文化中心個展，紐約，美國。

　　　聖地牙哥美術館個展，聖地牙哥，美國。

1974　「陳庭詩版畫·水墨畫展」，鴻霖藝廊，臺北。

1975　「陳庭詩版畫水墨畫個展」，藝術家藝廊，臺北。

1976　安娜堡福賽畫廊個展，密西根州，美國。

1977　沙色門畫廊個展，加州柏克萊，美國。

1978　中外畫廊個展，臺北。

1980　龍門畫廊個展（1980-1987年），臺北。

　　　「陳庭詩版畫水墨畫個展」，藝術家藝廊，臺北。

　　　沙色門畫廊個展，加州柏克萊，美國。

1981　「陳庭詩版畫水墨畫個展」，名門畫廊，臺中。

1971年「陳庭詩水墨畫初展」於臺北凌雲畫廊展出

1973年陳庭詩與作品《晝與夜 #25》

1974年陳庭詩與作品《星系 #2》

1983　「陳庭詩版畫展」，國立歷史博物館，臺北。

1984　「陳庭詩版畫、水墨、雕塑個展」，金爵藝術中心，臺中。

1985　「陳庭詩版畫展」，中正文化中心，高雄。
　　　「陳庭詩鐵雕特展」，帝門藝術中心，高雄。
　　　「陳庭詩雕塑書法水墨個展」，中正文化中心，高雄。

1987　「陳庭詩水墨雕塑展」，藝術家畫廊，臺北。
　　　「陳庭詩美術回顧展」，中正文化中心，高雄。
　　　臺中市立文化中心個展，臺中。
　　　「'87 畫展」，香港。

1988　「陳庭詩水墨展」，御書房，高雄。
　　　「陳庭詩彩墨展」，臺中市立文化中心，臺中。
　　　中正文化中心個展，高雄。

1990　「陳庭詩彩墨、書法、雕塑展」，中正文化中心，高雄。
　　　「庭院深深有詩情──陳庭詩個展」，串門藝術空間，高雄。
　　　「陳庭詩書畫雕塑展」，臺中市立文化中心，臺中。
　　　「陳庭詩詩書展」，當代藝術公司，臺中。

1991　「陳庭詩彩墨畫展」，臺中市立文化中心，臺中。

1992　「陳庭詩的現代雕塑展」，新生態藝術環境，臺南。
　　　「詩人的迴響──陳庭詩個展」，雄獅畫廊，臺北。

1993　臻品藝術中心個展，臺中。
　　　中正文化中心個展，高雄。
　　　「陳庭詩八十回顧展」，臺灣省立美術館，臺中。

1994　「陳庭詩壓克力、鐵雕、版畫個展」，首都藝術中心，臺中。
　　　中華民國畫廊博覽會，臺北。

1995　桂仁藝術中心個展，臺中。
　　　「大現無形、大聲無書鐵雕展」，帝門藝術中心，高雄。

1996　首都藝術中心個展，臺中。
　　　臺中市立文化中心個展，臺中。
　　　「陳庭詩美術作品個展」，文化中心中興畫廊，澎湖。

1997　「陳庭詩繪畫、書法、版畫、鐵雕展」，臺中市立文化中心，臺中。

1998　首都藝術中心個展，臺中。
　　　「陳庭詩鐵雕與現代詩對話個展」，郭木生文教基金會美術中心，臺北。

1999　「陳庭詩小型鐵雕展」，楓林小鎮，臺中。
　　　「全方位藝術家 鐵雕、版畫、書法、壓克力畫個展」，郭木生文教基金會美術中心，臺北。
　　　「陳庭詩廢鐵雕塑展」，首都藝術中心，臺中。

2000　「陳庭詩、鐘俊雄鐵雕展」，新月梧桐，臺中。

2001　「開放 2001」，威尼斯麗都島，威尼斯。
　　　「陳庭詩鐵雕、版畫、壓克力畫展」，智邦藝術空間，新竹。
　　　「世紀新貌個展」，首都藝術中心，臺中。

2002　「大律希音：陳庭詩紀念展」，臺北市立美術館，臺北。
　　　「陳庭詩紀念展」，國立臺灣美術館，臺中。

2005　「天問 ── 陳庭詩藝術創作紀念展」，高雄市立美術館，高雄。

1995 年「大現無形、大聲無書鐵雕展」於高雄帝門展出

1998 年「陳庭詩個展」於臺中首都藝術中心展出

陳庭詩與鐵雕作品

2008　「出巡 — 陳庭詩創作校園巡迴紀念展」，成功大學、中原大學、東吳大學。

「晝與夜 — 陳庭詩版畫的天地觀」，靜宜大學。

2009　「出巡 — 陳庭詩馬祖紀念展」，民俗文物館，馬祖。

「陳庭詩逝世七週年紀念展」，臺中縣立文化中心，臺中。

「出巡 II — 陳庭詩創作校園巡迴紀念展」，中華大學、中國醫藥大學。

「圓之構想 — 陳庭詩創作紀念展」，壢新醫院，桃園。

2010　「2010 臺灣雕塑軌跡 — 先聲：1960 年代的探索」，朱銘美術館，臺北。

「出巡 III — 陳庭詩創作校園巡迴紀念展」，逢甲大學、虎尾科技大學。

「蓬萊巨匠 — 臺灣近代雕塑百年展」，連橫博物館，中國浙江。

「陳庭詩逝世八週年紀念展」，臺中縣立港區藝術中心，臺中。

2011　「以農立國 — 陳庭詩紀念展」，臺南歸仁農會，臺南。

2012　「滿庭詩意 — 陳庭詩逝世十週年紀念展」，國立臺灣美術館，臺中。

2014　「玄機 — 陳庭詩現代藝術創作展」，交通大學，新竹。

2015　「向大師致敬 — 臺灣前輩雕塑 11 家大展」，中山堂，臺北。

2016　「無盡的探索 — 陳庭詩名作與修復研究展」，正修科技大學。

「1960 — 臺灣藝術的濫觴群展」，亞洲藝術中心，臺北。

2017　「美的覺醒」，亞洲大學現代美術館，臺中。

「晝夜 新生 — 陳庭詩現代藝術法國巡迴｜臺灣行前展」，臺東美術館，臺東。

「從中國到臺灣：前衛抽象藝術先驅 1955-1985」，伊克塞爾美術館，布魯塞爾，比利時。

「有無相生 — 陳庭詩現代藝術展」，長庚大學，桃園。

2018　「大化衍行 — 陳庭詩的藝術天地」，臺灣創價學會，臺北。

「大墩典美‧藏藝 — 典藏陳庭詩展覽」，臺中市大墩文化中心，臺中。

「以農立國」— 陳庭詩現代藝術展，太平買菸場【陳庭詩紀念館區】，臺中。

「飲食男女」雕塑裝置藝術，國立故宮博物院南部院區，嘉義。

2019　「點鐵成金 — 再創五金光華」、「天圓地方 — 思探宇宙圖像」，太平買菸場【陳庭詩紀念館區】，臺中。

2020　「空 Space」— 陳庭詩現代藝術展、「新生 Reborn」— 藝術‧循環再生，太平買菸場【陳庭詩紀念館區】，臺中。

2021　「幾何的魔法」— 陳庭詩現代藝術展、「圓形的奧秘」— 陳庭詩現代藝術展，太平買菸場【陳庭詩紀念館區】，臺中。

2022　「藝術煉金術 — 大師創作的思想和方法」、「拿鐵‧晝夜 — 耳公大器晚成的精神層次」，太平買菸場【陳庭詩紀念館區】，臺中。

「詩律‧形變‧玄機 — 陳庭詩百秩晉十紀念展」，臺中市屯區藝文中心，臺中。

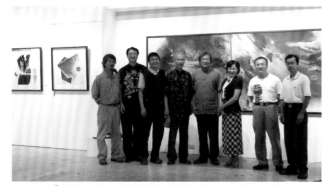

2008 年「出巡 — 陳庭詩創作校園巡迴紀念展」於成功大學展出

2012 年「滿庭詩意 — 陳庭詩逝世十週年紀念展」於國立臺灣美術館展出

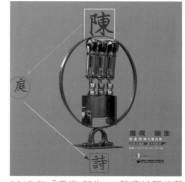

2017 年「晝夜 新生 — 陳庭詩現代藝術法國巡迴｜臺灣行前展」於臺東美術館展出

聯展

1947 「第一屆全國木刻展」，上海、南京，中國。

1957 「第四屆全國美展」，臺北。

1958 「中美聯合現代版畫展」（第一屆現代版畫展），臺北。

1959 「第二屆現代版畫展」，臺北新聞大樓、國立臺灣藝術館，臺北。

1960 「香港國際繪畫沙龍展」，香港。
「第三屆現代版畫展」，國立臺灣藝術館，臺北。

1961 「第六屆聖保羅雙年展」，聖保羅，巴西。
「第四屆現代版畫展」，國立臺灣藝術館，臺北。
「五月畫展」，凌雲畫廊，臺北。

1962 「香港國際繪畫沙龍展」，香港。
「第五屆現代版畫展與東方畫會聯合展」，國立臺灣藝術館，臺北。
「五月畫展」，凌雲畫廊，臺北。

1963 「第七屆聖保羅雙年展」，聖保羅，巴西。
「第六屆現代版畫展與第七屆東方畫展聯展」，國立臺灣藝術館，臺北。

1964 「香港國際繪畫沙龍展」，香港。
「第七屆現代版畫展」，國立臺灣藝術館，臺北。

1965 「五月畫展」，凌雲畫廊，臺北。
「第八屆聖保羅國際雙年展」，聖保羅，巴西。
「亞洲前衛畫家作品展」，亞洲十大城市巡迴展出。
「中國當代畫展」，非洲十四國巡迴展出。
「中國當代藝術展」，羅馬，義大利。
「第八屆現代版畫展」，臺南、臺中、臺北。

1966 「第九屆現代版畫展」，國立臺灣美術館，臺北。

1967 「中國畫的新方向」，美國各大學院巡迴展出，美國。
「聖保羅國際雙年展」，聖保羅，巴西。

1968 「日本第六屆國際版畫展」，東京、京都，日本。
「第十二屆五月畫展」，耕莘文教院，臺北。

1969 「日本第七屆國際版畫展」，東京、京都，日本。
「第二屆亞洲版畫展」，馬尼拉，菲律賓。
「國際造型藝術展」，日本。
「國際視聽藝術協會展」，日本、歐亞巡迴展出。
「亞洲版畫展」，普拉特學院，紐約，美國。
「中國現代版畫展」，聚寶盆畫廊，臺北。

1970 「第一屆韓國國際版畫雙年展」，漢城，韓國。
「中華民國藝術展」，馬德里，西班牙。
「第二屆國際畫展」，加涅海濱市，法國。
「國際版畫展」，利馬，祕魯。
「第十四屆五月畫會展」，國立歷史博物館，臺北。
「第一屆中華民國書法與繪畫展」，國立歷史博物館，臺北。

1971 「中華民國畫學會金爵獎聯展」，凌雲畫廊，臺北。
「第一屆全國版畫展」，國立臺灣藝術館及國軍藝文中心，臺北。
「國際造型藝術展」，日本。
「國際視聽藝術協會展」，日本、歐亞巡迴展出。
「五月畫會展」，夏威夷藝術學院、辛辛那提塔夫特美術館，美國。
「第十一屆聖保羅雙年展」，聖保羅，巴西。
「第十五屆五月畫展」，凌雲畫廊，臺北。
「第一屆全國雕塑展」，臺灣省立博物館，臺北。

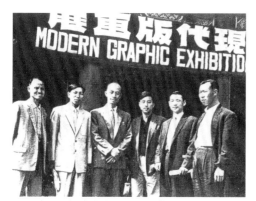

1959 年現代版畫會成員舉辦之「現代版畫展」

陳庭詩與作品《窺》合照，該作於第十四屆五月畫會展出

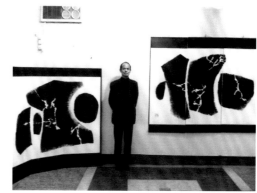

1971 年「第 11 屆聖保羅雙年展」

1972 「第十四屆中國現代版畫展」，藝術家畫廊，臺北。
「第三屆國際版畫雙年展」，英國。
「義大利國際版畫展」，米蘭，義大利。
「第二屆韓國國際版畫雙年展」，漢城，韓國。

1973 「國際造型藝術展」，日本。
「國際視聽藝術協會展」，日本、歐亞巡迴展出。
「五月畫展」，聚寶盆畫廊，臺北。
「五月畫會展」，丹佛藝術館、費城布克戈貝格畫廊、伊利諾
洛克福特大學，美國。
「中國藝術家現代版畫展」，香港博物館，香港。

1974 「第四屆國際版畫雙年展」，英國。
「今日亞洲」，米蘭，義大利。
「五月畫會展」，芝加哥藝術俱樂部，美國。
「泛太平洋現代中國藝術家畫展」，夏威夷中國文化復興協會，
美國。
「第二屆新罕布什國際版畫展」，新罕布什，美國。
「四人聯展，美國新聞處」，臺北。
「現代名家西畫聯展」，全國畫廊，臺北。
「九人版畫聯展」，聚寶盆畫廊，臺北。

1975 「五月畫會巡迴展」，美國。

1976 「當代中國藝術展」，亞洲基金會，舊金山，美國。
「陳庭詩、莊喆、馬浩三人展」，群丘藝術中心，丹佛，美國。

1977 「陳庭詩、郭振昌畫展」，美國新聞處，臺北。

1978 「當代中國藝術展」，奧克蘭州，美國。
「中華民國現代藝術展」，中南美巡迴展出。

「中國現代名家畫展」，圖書館文藝中心，基隆。

1979 「中美版畫交換展」，聖塔非市，美國（美國交流總署臺北分
署預展）。
「中國現代水墨畫展」，春之藝廊，臺北。
「當代中國版畫展」，東南亞巡迴展出。
「三人展」，香港藝術館，香港。
現代畫家聯展，藝術家畫廊，臺北。
「第六屆全國版畫展」，臺中圖書館中興畫廊，臺中。

1980 「第一響：十家聯展」，南畫廊，臺北。
「陳庭詩、吳崇祺國畫書法雙人展」，臺中市立文化中心，臺
中。
「版畫聯展」，明生畫廊，臺北。

1981 「五月畫展」，臺北。

1982 「年代美展」，臺北市立美術館，臺北。
「亞洲版畫展」，新加坡。
文化復興委員會年代美展。
「陳庭詩、莊喆、馬浩—繪畫 版畫 陶藝展」，香港藝術中心，
香港。

1983 「中華民國第一屆國際版畫雙年展」，臺北市立美術館，臺北。
「陳庭詩、陳明善畫展」，金爵藝術中心，臺中。
「陳庭詩、吳季如國畫書法雙人展」，臺中市立文化中心，臺
中。
「陳明善、陳庭詩二人聯展」，臺南。
「現代眼畫會」聯展（1983-1995 年）。

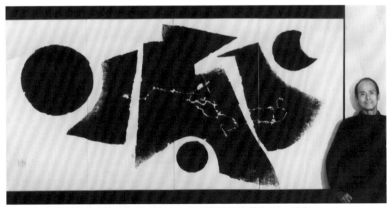

1971 年作品《瞬息之流光》於「第十一屆聖保羅國際雙年展」展出

陳庭詩與版畫作品

1984　「臺灣畫家六人作品展」，上海、臺北。
　　　「臺北市立美術館水墨大展」，臺北。

1985　「中華民國現代畫展」，倫敦，英國。
　　　「中國現代畫聯展」，德國（1985-1986 年）。

1986　「中華民國水墨抽象展」，臺北市立美術館，臺北。

1987　「第二屆亞洲美展」，國立歷史博物館，臺北。

1988　「陳庭詩、邱忠均畫展」，石濤畫廊，高雄。
　　　「第三屆中部雕塑學會會員展」，臺中。

1989　「中華民國現代美術巡迴展」，澳大利亞，美國奧勒岡等。
　　　「陳庭詩、夏碧泉、韓志勳、艾未未版畫聯展」，漢雅軒畫廊，
　　　香港。

1990　「中華民國現代美術巡迴展」，俄勒岡等地，美國。

1991　「東方、五月畫會 35 週年展」，時代畫廊，臺北。

1993　「兩岸水墨聯展」，上海、杭州，中國。
　　　「中華民國現代美術巡迴展」，俄羅斯。
　　　「海峽兩岸雕塑藝術交流展」，歷史博物館，高雄。
　　　「六〇年代臺灣現代版畫展」，臺北市立美術館，臺北。
　　　「東方繪畫的新出擊聯展」，玄門藝術中心，臺北。

1995　「中華民國第一屆現代水墨畫展」，國立臺灣藝術教育館，
　　　臺北。

1996　「1996 雙年展臺灣藝術主體性：視覺與思維聯展」，臺北市
　　　立美術館，臺北。

1998　現代眼畫會 98' 聯展。
　　　「二十世紀金屬雕塑家大展」，西班牙、法國（1998-1999
　　　年）。
　　　「兩岸水墨畫展」，上海、杭州，中國（1998-1999 年）。
　　　「中國現代彩墨畫展」，俄羅斯（1998-1999 年）。
　　　「世紀黎明校園雕塑大展」，成功大學，臺南（1998-1999
　　　年）。

2001　「版畫四君子」聯展，福華沙龍，臺北。
　　　「10 + 10 = 21 臺中－臺北」，國立臺灣美術館，臺中。
　　　「動力空間版畫聯展」，臺中市立文化中心，臺中。

2002　「2002 高雄國際鋼雕藝術節」，高雄。

1999 年《20 世紀的藝術》一書介紹陳庭詩作品

1998-1999 年參加「二十世紀金屬雕塑家大展
（國際鐵雕展）」於西班牙、法國巡迴展出

國家圖書館出版品預行編目資料

詩律・形變・玄機——陳庭詩百秩晉十紀念展／
白適銘著. -- 初版. -- 臺北市：藝術家出版社；
臺中市：臺中市政府文化局, 2022.10
128面；25×26 公分
ISBN 978-986-282-305-7（平裝）
1.CST: 雕塑 2.CST: 作品集
930.233 111014208

百秩晉十紀念展
詩律・形變・玄機
陳庭詩
白適銘 著

發 行 人｜盧秀燕
總 編 輯｜陳佳君
編輯委員｜施純福、曾能汀、蕭靜萍、程泰源、鍾正光、
　　　　　許秀蘭、王榆芳、彭楷騰、陳佩伶
指　　導｜文化部、臺中市政府
策　　劃｜臺中市立美術館籌備處
協　　辦｜財團法人陳庭詩現代藝術基金會
出　　版｜臺中市政府文化局
地　　址｜臺中市西屯區臺灣大道三段99號惠中樓8樓
電　　話｜04-22289111
網　　址｜www.culture.taichung.gov.tw
展 售 處｜五南文化廣場 04-22260330
　　　　　（臺中市中區中山路6號 www.wunanbooks.com.tw）
　　　　　國家書店 02-25180207
　　　　　（臺北市中山區松江路209號1樓 www.govbooks.com.tw）

執行製作｜藝術家出版社
地　　址｜臺北市金山南路（藝術家路）二段165號6樓
電　　話｜02-23886715
傳　　真｜02-23965707
執行編輯｜沈也真
美術編輯｜黃媛婷

總 經 銷｜時報文化出版企業股份有限公司
倉　　庫｜桃園市龜山區萬壽路二段351號
電　　話｜02-23066842

製版印刷｜鴻展彩色印刷股份有限公司
初　　版｜2022年10月
定　　價｜新臺幣280元

統一編號 GPN：1011101322
ISBN：978-986-282-305-7（平裝）

法律顧問 蕭雄淋